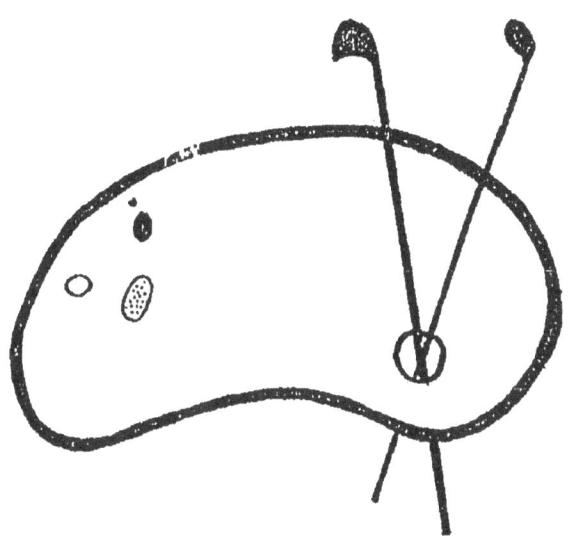

FIN D'UNE SERIE DE DOCUMENTS
EN COULEUR

KANOUN KABYLES

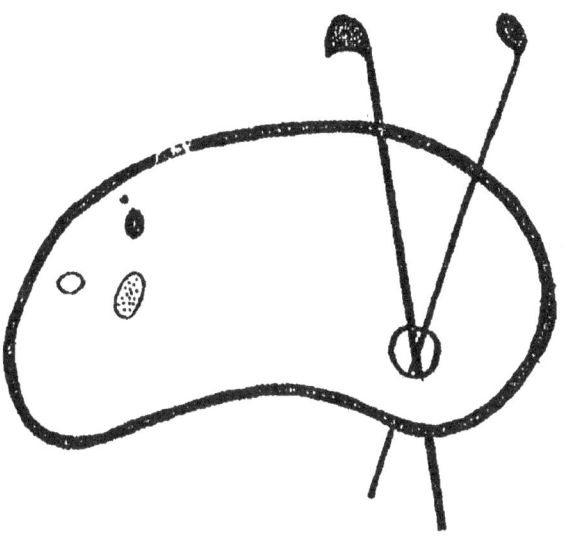

FIN D'UNE SERIE DE DOCUMENTS
EN COULEUR

KANOUN KABYLES

Par suite de diverses circonstances indépendantes de la volonté du Comité de législation étrangère, la traduction des Kanoun kabyles n'a pu être complètement achevée.

En conséquence, cette brochure n'a été tirée qu'à un très petit nombre d'exemplaires qui n'ont pas été mis dans le commerce, et elle ne fait pas partie de la Collection des principaux codes étrangers publiée par le Comité.

INTRODUCTION

I

La population musulmane de l'Algérie se rattache à deux races distinctes, rapprochées aujourd'hui par le lien puissant d'une religion commune, mais bien différentes l'une de l'autre au point de vue des mœurs, de la langue, de l'origine, la race arabe et la race berbère.

Les Berbères représentent l'élément autochtone du nord de l'Afrique. Ce sont eux qui forment le fond le plus ancien de la population indigène. Leur langue, qui se retrouve sur les anciens monuments du pays, n'est celle d'aucun des peuples conquérants qui s'y sont succédé. Procope, Ibn Khaldoun, leur historien arabe, voient en eux les descendants des peuples chananéens refoulés par l'invasion israélite. Les ethnographes modernes leur attribuent une origine plus lointaine, et les rattachent aux familles humaines de l'Inde et de l'Extrême-Asie.

Quoi qu'il en soit de ces origines, les premiers possesseurs connus du sol de l'Afrique septentrionale se sont perpétués jusqu'à nos jours à travers les invasions successives dont l'histoire nous a transmis le souvenir. Les Phéniciens ont couvert le littoral méditerranéen de riches comptoirs et de puissantes colonies. Après eux, pendant plusieurs siècles, la domination romaine a tenu le pays jusqu'aux sables du

désert. Les Vandales, succédant un instant à ces maîtres du monde, y ont établi leur royaume éphémère, pour faire bientôt place aux Grecs byzantins de l'époque justinienne. Enfin, au VII° siècle, les hordes arabes y ont fait à leur tour irruption, et à travers les innombrables déchirements, les luttes intestines qui n'ont cessé d'ensanglanter leur conquête débordant jusque sur l'Europe, elles ont fondé dans le Moghreb comme une nouvelle patrie. Sous le flot de ces envahissements, l'antique race berbère n'a point été submergée. Refoulée dans l'asile des massifs montagneux les moins accessibles, ou des solitudes du Sahara, sa puissante vitalité a triomphé de la destruction; elle a survécu aux conquérants des siècles passés comme s'ils s'étaient absorbés en elle; quant à ses derniers envahisseurs, elle a subi leur violente propagande religieuse et y a définitivement cédé, paraissant ainsi se rallier à une nationalité nouvelle. On retrouve cependant encore la vieille société berbère, et les traces de son originalité nationale n'ont pas complètement disparu. Dans certains points, ses représentants ont su garder fidèlement leurs antiques traditions, et sous le niveau du Croissant ils ont même pu sauver leur indépendance.

Les Berbères sont répandus un peu partout dans le nord de l'Afrique. Pour ne parler que de l'Algérie, on les rencontre en groupes considérables et compacts dans la région montagneuse du Djurdjura, dans celle de l'Aurès, sur les plateaux de la Chabkha, du Mzab et dans la dépression d'Ouargla; plus loin, dans le désert, au pays des Touaregs, où s'est le mieux conservée la langue nationale et où se retrouve même sa primitive écriture. En d'autres points, l'élément arabe a pénétré davantage, bien que les Berbères

soient encore restés les plus nombreux; telle est la région qui s'étend au nord de Sétif jusqu'à la mer et que couvrent les montagnes du Megbris, du Guergour et de Babor; tels sont encore les massifs montagneux du Dahra, de l'Ouaransénis, du Nador, les plateaux des Ziban, etc., où cependant l'arabisation est devenue à peu près complète.

Leur évaluation d'ensemble est nécessairement incertaine: disséminés le plus souvent au milieu des tribus conquérantes, convertis à leurs croyances, les descendants des anciens Berbères ont en grand nombre fini pas céder à l'influence dominatrice de ce voisinage; ils ont adopté la loi du Coran et sa langue, et perdu parfois jusqu'au souvenir de leur propre origine. Il est ainsi devenu difficile d'en faire l'exact dénombrement. Leur proportion dans l'ensemble de la population indigène de l'Algérie varie pour les ethnographes des deux tiers aux cinq sixièmes; ce qui paraît certain, c'est qu'elle est bien supérieure à la moitié, quoique le nombre des indigènes parlant encore des idiomes d'origine berbère soit bien moindre.

Quant à la désignation générique de cette vieille race, elle a complètement disparu. Le nom de Berbères n'a guère cours aujourd'hui que dans la langue scientifique, et encore sa véritable origine n'est pas établie. D'autres noms ont prévalu dans la langue courante des habitants du pays. La dénomination de Kabyles est la plus répandue en Algérie; elle est spécialement adoptée par les Berbères du Djurdjura et leurs voisins du nord-ouest de la province de Constantine, ainsi que par beaucoup d'autres épars dans l'intérieur. Dans l'Aurès et le Dahra, les Berbères se disent Châouïa (bergers); dans le Mzab, Zenata ou Zenatia; dans le Sahara, les

Touaregs revendiquent la désignation d'Imohagh (hommes libres) pour le nom patronymique de leur race.

Quelle fut l'antique organisation sociale du peuple berbère? Nulle part elle ne semble s'être mieux conservée que dans la région du Djurdjura, dans la grande Kabylie. Cependant les coutumes kabyles de notre époque en présentent-elles le tableau fidèle, et dans quelle mesure cette organisation a-t-elle résisté à l'influence des invasions étrangères? Il est difficile de le déterminer.

A l'époque de l'invasion musulmane, quand le Coran s'est imposé partout dans ces contrées, comme l'expression souveraine de la loi religieuse, l'islamisation ne s'est point arrêtée à la limite des choses de la religion, elle a conquis également le domaine de la vie sociale et civile. La prétendue origine du Livre sacré lui assurait une autorité trop haute, pour que toute législation simplement humaine n'en fût au moins éclipsée. La règle de l'Islam a dû ainsi s'imposer d'abord comme la loi unique et générale.

Cependant, au point de vue politique, les anciens Berbères, dans leurs asiles des montagnes, et à la faveur des continuelles dissensions de leurs vainqueurs, conservèrent à l'égard de ces derniers une certaine indépendance; soumis à une sujétion toujours contestée, qui ne se manifestait guère en fait que par le payement plus ou moins régulier d'un tribut, il leur restait une réelle autonomie intérieure pour le règlement de leurs intérêts communaux. Dans cet ordre d'idées d'ailleurs, la loi du Coran laissait aussi à ses nouveaux adeptes une liberté plus grande et gênait moins leurs allures.

Depuis la domination turque, qui ne fut qu'une occupa-

tion militaire, l'indépendance berbère s'accrut encore. Sous ce régime, les procédés de perception de l'impôt ressemblaient moins à des actes d'administration qu'à des aventures guerrières, dans lesquelles les sujets réfractaires de l'Odjak s'habituèrent peu à peu à se considérer eux-mêmes plutôt comme des belligérants que comme des rebelles.

A peu près libres, en fait, de s'administrer intérieurement à leur guise, les Berbères ne firent sans doute que reprendre ou continuer à cet égard leurs vieilles traditions. Leur nom arabe de Kabyles (gens des tribus) caractérise un groupement plus ou moins compact de tribus indépendantes les unes des autres, rapprochées par la communauté d'origine, l'affinité des mœurs, la similitude des intérêts, peut-être aussi par les liens d'une fédération plus ou moins étroite, mais dépourvues d'institutions centrales de nature à constituer une nationalité homogène et puissante. Cet état social, qui est bien celui des Kabyles, ou Berbères de notre époque, répond également aux traits que l'on peut retrouver dans les anciens auteurs sur ces innombrables peuplades du nord de l'Afrique.

En présence du Livre, dont le texte autorisé avait pourvu à la réglementation des questions d'intérêt privé, en l'état d'indépendance qui leur était laissé pour les choses de leur administration intérieure, c'est dans le domaine des intérêts communaux que dut s'exercer tout d'abord l'activité législative des assemblées de tribus. Cette partie du droit public fut sans doute le premier et principal champ ouvert à l'application des Kanoun (lois locales), qui se rattachent à la fois, par leur origine, au droit écrit, et, par la consécration d'une pratique séculaire, au droit coutumier. La

fixation de l'impôt, le règlement du budget de la communauté, village ou tribu, la réglementation des marchés, la distribution publique de secours, sous forme de partage de viande, l'administration des biens communaux, des chemins publics, etc., tels furent sans doute les intérêts qui, les premiers, s'offrirent au pouvoir réglementaire des Djemâa.

Mais leur action dut s'étendre de bonne heure à d'autres objets, qui, pour n'avoir pas un caractère communal proprement dit, touchaient cependant à l'ordre public, à l'intérêt général. D'une part, la sécurité publique se trouvait insuffisamment sauvegardée, pouvait même être dangereusement compromise par l'exercice du droit de vengeance privée en lequel se résumait, à l'origine, tout le droit pénal de ces populations. D'autre part, et dans l'ordre du droit civil, l'intérêt politique de la communauté, au sein d'une société, d'ailleurs profondément hospitalière, devait être protégé contre l'intrusion de l'élément étranger, afin d'assurer à la peuplade, à la simple bourgade, cette autonomie dont les Berbères furent de tout temps si jaloux. De là l'extension de la réglementation locale aux matières du droit pénal et à certaines matières importantes du droit civil lui-même, la condition juridique de la femme, les successions, les aliénations immobilières. De telle sorte que, insensiblement, tout en conservant l'unité religieuse de la doctrine islamique, les Berbères en vinrent à se donner à eux-mêmes une organisation administrative, une législation civile spéciale, et d'ailleurs non uniformes, par voie de dérogations à la loi du Coran, fondées sur l'autorité de leurs assemblées populaires.

Ces manifestations de l'indépendance locale sont d'autant plus considérables, que les peuplades berbères ont réussi davantage à se dégager de l'influence de la domination arabe. Leur importance correspond à la mesure dans laquelle un groupement homogène les a défendus contre l'arabisation.

Entre le désert et le littoral, les groupes principaux de population berbère, qui ont ainsi échappé à l'assimilation arabe, sont tout d'abord celui de la grande Kabylie, formant l'arrondissement de Tizi-Ouzou et exclusivement composé d'éléments de cette origine; puis celui de la vallée de l'Oued Sahel et de la petite Kabylie, formant le canton de Bouira et l'arrondissement de Bougie, auquel se rattachent encore quelques parties de l'arrondissement de Sétif, et enfin celui de l'Aurès, formant une partie de l'arrondissement de Batna et réparti entre quatre grandes tribus : les Ouled-Abdi, les Ouled-Daoud, les Ouled-bou-Aoun et la tribu de Belezma.

Dans la région de l'Aurès, il n'existe pas de Kanoun écrits. Transmises d'âge en âge par la tradition orale, surtout dans les générations de marabouts qui en étaient spécialement les dépositaires, tombées d'ailleurs presque complètement en désuétude à la suite de la conquête française, il ne reste plus des coutumes locales de ces contrées que les témoignages plus ou moins sûrs de quelques *tolbas*.

Dans la grande Kabylie et le canton de Bouira, les Kanoun se sont perpétués par l'écriture, et l'on en retrouve des documents plus ou moins complets.

Dans la petite Kabylie, bien qu'ils ne paraissent avoir jamais été confiés à l'écriture, leur autorité s'est cependant

maintenue, grâce à une pratique que la conquête n'a pas interrompue et qui s'est perpétuée jusqu'à ce jour.

C'est donc surtout et presque uniquement dans les populations de la grande et de la petite Kabylie, et chez les Kabyles du canton de Bouira, qu'il est possible de retrouver, en Algérie, la société berbère. L'étude en a déjà été faite, avec une grande autorité, dans un livre qui est, pour ainsi dire, devenu classique, le livre de MM. Hanoteau et Letourneur, où ont été recueillies un grand nombre de coutumes des tribus de la grande Kabylie.

Mais, en dehors du bassin du Sébaou, exclusivement peuplé de Kabyles, dans les régions de Bouira et de la petite Kabylie, où les deux races berbère et arabe se sont trouvées en contact, il est intéressant de rechercher dans quelle mesure la société berbère s'est laissé pénétrer par l'influence étrangère, dans quelle proportion elle a cédé ou résisté à l'arabisation. La législation des Kanoun de ces contrées fournit les éléments d'une pareille étude.

Il était d'une haute utilité pour la science du droit et de l'histoire de ne point laisser périr d'aussi précieux documents. M. le premier président Sautayra a entrepris de les préserver de la destruction. Sa haute situation de chef du ressort de la Cour d'Alger lui donnait, pour l'accomplissement de cette œuvre, des facilités spéciales, et les importants travaux de ce savant magistrat sur le droit musulman et les législations algériennes le désignaient naturellement pour une tâche aussi délicate. Sous son inspiration et sa direction, d'intelligentes recherches ont été entreprises; les collections, ou plutôt les débris de collections, qui représentaient les archives des Djemâa et des Mahakmas, ont

été fouillées et compulsées, les souvenirs des hommes d'âge, des dépositaires les plus autorisés de ces vieilles traditions, ont été interrogés. De nombreux textes ont pu ainsi revoir le jour, ou être reconstitués, et il en a été fait un choix et un classement judicieux. Les Kanoun des neuf tribus ou fractions de tribus qui entourent Bouira ont été copiés et réunis sur un registre de cent quatorze pages, dont le recto seul a été utilisé. La copie est récente; elle porte le cachet de la commune mixte de Bouira et celui de la justice de paix qui siège dans la localité.

Quant aux coutumes de la petite Kabylie, elles ont été recueillies avec soin par les anciens Cheikh ou Qadi, colligées par l'assesseur kabyle près le tribunal de Bougie, et font également partie des manuscrits de la Cour d'appel d'Alger.

Grâce à ces travaux, il est aujourd'hui possible de suivre pas à pas le progrès des transformations qu'a subies, dans ces contrées, la vieille race autochtone.

Œuvre des assemblées populaires, les Kanoun offrent le tableau des institutions nationales de ces antiques populations, de leur organisation politique et administrative; ils sont le reflet des mœurs et de la vie sociale.

II

Dans la société kabyle, l'unité politique, c'est le village. Chaque village constitue un petit État indépendant, aussi libre dans son administration intérieure que dans ses alliances.

Dans le village, l'autorité est directement exercée par

l'assemblée locale, la Djemâa. Cette assemblée réunit tous les pouvoirs. Elle est composée de tous les citoyens, c'est-à-dire de tous les habitants mâles et majeurs, sans distinction : c'est le principe démocratique de l'égalité de tous devant la loi, opposé au principe féodal de la société arabe. La Djemâa se réunit périodiquement chaque semaine, le lendemain du jour du marché de la tribu, et en outre aussi souvent que les circonstances l'exigent. Elle élit un amîn qui administre en son nom et sous sa surveillance directe, et dont les pouvoirs sont annuels.

La seule division administrative reconnue dans le village est la kharouba. La kharouba représente le groupe familial. C'est cependant plus que la famille proprement dite, car, outre les membres qu'unissent réellement entre eux le lien du sang et la communauté d'origine, elle comprend aussi tous ceux que rattache à ce faisceau primordial une affinité traditionnelle, souvent séculaire, fondée sur la solidarisation des intérêts et des sentiments. Elle rappelle ainsi la *gens* de l'antique société romaine. Possédant un patrimoine propre, avec ses droits, ses charges et surtout sa responsabilité, la kharouba forme, dans la collectivité du village, une véritable personne morale; elle est surtout une puissante institution sociale et un important organe du gouvernement; elle a un chef officiel, le temmân, choisi dans son sein par l'amîn, dont il est l'agent et l'auxiliaire, et qui est le seul intermédiaire entre le chef de l'administration locale et les administrés.

Le village, la kharouba, le citoyen, tels sont les trois termes élémentaires auxquels se réduit toute l'organisation. Il est vrai de dire que les villages d'une même région sont

ordinairement groupés en tribus; quelquefois même ces tribus se réunissent pour former des confédérations. Ces alliances ont pour objet le soin de certains intérêts communs, l'administration des marchés, l'entretien des chemins publics, de certaines mosquées, etc.; mais elles sont surtout constituées en vue de la défense et des éventualités de guerre. Aussi, quoique les traditions leur donnent un caractère de permanence, n'ont-elles rien d'absolu et demeurent-elles, dans une certaine mesure, subordonnées aux circonstances. L'autorité n'y est point centralisée, et ce n'est guère que dans le cas d'une prise d'armes que la tribu, la confédération, se donnent un chef dont les pouvoirs, purement militaires, prennent fin avec les circonstances qui l'ont fait élire.

III

Cependant l'esprit d'association anime le fond des mœurs kabyles. En l'absence d'un pouvoir central fort, sous une organisation où l'action régulière de la puissance publique est limitée à un territoire restreint et n'y offre d'ailleurs que des garanties précaires, l'individu a été amené à chercher une sauvegarde dans le principe de l'assistance mutuelle. D'autre part, l'état de division extrême d'une société qui attribue au plus humble citoyen une si large part d'influence devait aussi favoriser le développement de l'esprit de parti. Telle est l'origine de ces puissantes affiliations, partout et constamment rivales, les çofs, de ces institutions de protection et de défense collective, l'anaïa, la rekba.

Le çof est une ligue fraternelle qui a pour loi fondamentale le dévouement mutuel le plus absolu. Le but de l'asso-

ciation n'est point politique : elle ne poursuit point l'adoption d'une réforme sociale, d'un système de gouvernement, le triomphe d'une doctrine économique. Le seul objectif des adhérents est de solidariser leurs intérêts de toute nature, pour se prémunir contre les inconvénients et les périls de l'isolement individuel. L'association assure à chacun protection contre les attaques de l'ennemi le plus puissant et assistance dans ses propres entreprises. En revanche, chaque affilié met au service de la cause commune sa force, ses ressources, son influence, au besoin sa fortune et sa vie. Il n'y a en réalité que deux çofs, mais, de village en village, de tribu en tribu, ils tiennent tout le pays kabyle. Inégalement répartis dans chaque localité, ils forment en définitive, par suite de la pondération qui s'établit entre eux d'un groupe de population à l'autre, un système d'ensemble éminemment protecteur des minorités locales.

L'anaïa présente pour le faible, dans la société kabyle, un autre genre de garantie. Elle consiste en une promesse de protection ou d'asile en faveur de l'individu que peuvent menacer certains périls : le voyageur, l'étranger fugitif ou banni, l'ennemi pris dans le combat, l'homicide sous le coup du droit de vengeance, le malfaiteur surpris et exposé à une exécution sommaire. Le protecteur se constitue garant sur son honneur de la sécurité du protégé. Comme témoignage public de son anaïa, il lui remet un gage connu, qui sera pour lui un sauf-conduit, une sauvegarde; au besoin, il se fera le gardien de son client, il l'accompagnera de sa personne, il le défendra au péril de ses jours. Il y a plus encore : le même devoir de protection s'étend à ses proches, aux membres de sa kharouba, aux

affiliés de son çof, aux habitants du village : l'honneur de la Djemâa, la horma publique est engagée. Et la violation de l'anaïa, promise par un seul, n'est point seulement une injure personnelle au maître de l'anaïa, elle devient un crime public; elle peut constituer un véritable *casus belli*. L'anaïa du village peut d'ailleurs être directement octroyée par la Djemâa par une délibération qui en fixe rigoureusement les conditions et la durée. Elle est même acquise de plein droit aux hôtes de la Djemâa, au voyageur inoffensif. Celle de la tribu est acquise aux gens venus sur le marché. L'anaïa publique couvre la maison du marabout, la mosquée, et en fait de véritables lieux d'asile; elle accompagne les femmes, de telle sorte que leur seule présence est, contre le plus pressant péril, une inviolable sauvegarde. Enfin, dans les querelles, dans les rixes, l'anaïa de paix peut être interposée par tout assistant, au nom du village; et quiconque la viole en continuant le combat offense la Djemâa elle-même et encourt les rigueurs de sa justice.

IV

L'esprit de solidarisation sociale se retrouve dans l'organisation de la justice répressive.

La répression, en matière criminelle, s'exerce de deux manières : par la justice publique ou par la vengeance privée.

La justice publique est aux mains de la Djemâa. Son action est subordonnée à plusieurs conditions. Elle n'intervient que si l'ordre public est intéressé, soit au point de vue de la sécurité générale, soit au point de vue de la horma, de

l'honneur du village. Elle suppose l'imputabilité, et n'atteint, par conséquent, que les actes volontairement accomplis dans une intention coupable. Devant elle enfin la responsabilité est en principe personnelle : elle ne frappe que l'auteur du fait délictueux.

Quant aux pénalités qu'elle applique, le système est fort simple.

La mort, dont le mode d'exécution est la lapidation, n'offre que de très rares cas d'application : l'empoisonnement, le meurtre commis en violation de l'anaïa de la Djemâa, la trahison en temps de guerre.

Le bannissement remplace la peine capitale si le coupable est en fuite. C'est en outre le châtiment de certains délits spéciaux, qui semblent exiger par leur nature l'éloignement du coupable, ceux notamment qui intéressent les mœurs. Il peut alors n'être que temporaire.

La confiscation générale, prononcée quelquefois par voie de condamnation principale, n'est ordinairement que l'accessoire d'une autre peine.

Mentionnons quelques pénalités spéciales à certains délits ou à certaines localités : la démolition ou l'incendie de la maison du coupable, et, comme châtiments infamants, la marque ou tatouage du corps au fer rouge, l'incinération publique des vêtements, l'abscision de la barbe.

La véritable peine de droit commun, celle qui forme le fond du système, c'est l'amende. L'amende, fixée par un tarif qui répond à l'infinie variété des cas, depuis le meurtre jusqu'à la plus inoffensive injure, suffit presque à tous les degrés de la répression. La condamnation n'est d'ailleurs jamais comminatoire ou inefficace; l'exécution en

est toujours rigoureusement poursuivie; dans un pays où presque tout le monde est propriétaire, elle est facilement assurée. Mais l'insolvabilité la plus complète n'exonère pas le condamné, et la Djemâa ne perd ses droits avec personne. Pas n'est besoin de recourir à la contrainte par corps : l'indigent est réduit, sous peine d'expulsion, à travailler pour le compte du village jusqu'à libération complète; il paye ainsi en travail l'amende qu'il ne peut fournir en nature. Que s'il s'expatrie pour ne point payer, sa dette demeure imprescriptible, et à aucune époque il ne sera admis à reparaître qu'il ne l'ait préalablement acquittée.

Quant à l'emprisonnement et à ses divers modes d'application, il n'existe pas de prisons en pays kabyle, et les peines privatives de la liberté y sont inconnues. Il en est de même des châtiments corporels, tortures, fustigations, mutilations, si en faveur dans la législation musulmane.

L'organisation du droit de vengeance forme un contraste violent avec un système pénal aussi manifestement empreint d'humanité et de douceur.

Seuls, les faits les plus graves, dans l'ordre privé, donnent cours à ce genre de poursuite; en première ligne, l'homicide.

En principe, tout homicide engendre une rekba ou dette de sang, même en l'absence d'intention coupable. A cet égard, le droit de vengeance privée a une sphère d'action plus large que la justice de la Djemâa. Ainsi l'homicide involontaire ou accidentel, l'homicide commis par le mineur, par l'insensé, qui échappent à la répression publique, tombent sous le coup de la rekba, qui se paye par un autre homicide.

Ici, d'ailleurs, la responsabilité n'est plus personnelle; tous les parents du meurtrier sont avec lui tenus solidairement de l'expiation; tous les parents du mort peuvent solidairement la poursuivre. Ordinairement ces derniers se concertent pour désigner entre eux le justicier et choisir dans la kharouba ennemie la victime expiatoire, d'importance au moins égale à la première victime. L'exécution accomplie, la dette de sang est payée et la rekba est close. Souvent cependant elle est suivie de représailles, jusqu'à rendre nécessaire l'intervention de marabouts influents, de la Djemâa elle-même.

Cette double différence entre les deux modes de manifestation du droit de punir est caractéristique. L'un s'inspire de l'idée de justice : le châtiment qu'il inflige suppose cet élément nécessaire de culpabilité, la responsabilité morale de l'agent punissable. L'autre se fonde sur l'idée de vengeance : c'est une expiation qu'il poursuit, et il la poursuit contre l'auteur, même inconscient, de l'homicide, et contre ses proches les plus inoffensifs.

L'infanticide, l'avortement, la castration se payent par le sang, comme l'homicide.

L'adultère, les crimes contre les mœurs ouvrent aussi le droit de vengeance. Mais ici cette forme de la justice pénale rencontre une limitation et un obstacle : le châtiment n'appartient qu'au mari outragé, au représentant légal de la victime; la kharouba n'intervient, s'il y a lieu, que pour le contraindre à faire son devoir. En outre, une exécution mortelle ouvre elle-même contre lui et contre les siens une rekba également mortelle. Aussi, le plus souvent, l'expiation suprême est-elle épargnée au coupable, qui encourt

d'ailleurs les pénalités de la Djemâa et le remboursement de la taamanth.

Pour les autres délits contre les personnes, le droit de vengeance existe encore, mais personnel et réduit à de simples représailles dans la limite du talion. En fait, il s'efface devant l'action répressive de la Djemâa.

Quant aux attentats contre les propriétés, ils ne relèvent point de la vengeance privée, mais seulement de la justice sociale. Cependant, si le coupable est un étranger, placé hors des atteintes de la Djemâa, la voie des représailles est ouverte à la partie lésée, mais seulement comme moyen de contrainte : c'est l'ousiga. Au cas de vol, par exemple, le volé se saisit d'un objet appartenant au coupable, à l'un de ses proches, à l'un de ses concitoyens, comme d'un gage; et si ses griefs sont approuvés par la Djemâa, sa capture est déclarée de bonne prise, et le village lui prête assistance pour assurer sa possession jusqu'à satisfaction complète.

L'organisation de la justice criminelle se complète par la réglementation des réparations civiles. Cette réglementation dans le droit des coutumes kabyles n'a point pour base le rapport de la réparation au préjudice réel. Elle se réduit presque à un tarif d'indemnités, calculé d'après la gravité du fait dommageable considéré d'une manière abstraite, de même que le tarif des amendes est calculé d'après la moralité de l'acte délictueux.

Les deux tarifs se correspondent souvent, parfois ils se confondent. Mais il n'en est pas toujours ainsi : la rekba, par exemple, exclut en principe toute réparation pécuniaire; la dette de sang absorbe en quelque sorte la dette d'argent. Entre le pardon absolu et la suprême expiation, il n'y

a place ni à indemnité ni à transaction; les vieilles traditions berbères n'admettent pas la diâ, ou prix du sang, et repoussent en ces matières le système de composition du droit islamique. Ainsi l'homicide, les blessures même n'entraînent jamais condamnation à des dommages-intérêts.

Il en est de même pour les délits d'injure et de diffamation, qui cependant ne relèvent que de la justice de la Djemâa : le châtiment public du coupable est ici pour la partie lésée une réparation qui doit la satisfaire.

Au contraire, en matière d'adultère, d'attentats aux mœurs, la coutume accorde à la fois à la partie lésée le droit de se faire justice et d'obtenir du coupable le remboursement de la taamanth ou le payement d'une somme équivalente.

Pour le vol, l'incendie, les délits contre les propriétés, le principe des réparations civiles est toujours largement admis; l'indemnité consiste dans la restitution de la chose ou de sa valeur, à laquelle vient s'ajouter, à titre de horma, une condamnation proportionnée à l'amende encourue.

V

Le contact de la société arabe a, dans ces diverses matières, amené chez les tribus de la vallée de l'Oued Sahel et de la petite Kabylie des modifications plus ou moins profondes aux principes du droit berbère.

L'anaïa ne se retrouve point dans la petite Kabylie, ou plutôt, si le contrat privé d'association protectrice qui en forme la base n'a pas complètement disparu de la pratique, il a perdu de sa haute portée sociale et n'existe plus

comme institution intéressant la horma publique et de nature à engager la responsabilité solidaire de la collectivité. Les Kanoun de cette région ne mentionnent ni l'anaïa ni les pénalités qui la sanctionnent.

Dans le canton de Bouira, l'arabisation a été moins profonde; il est encore question, dans les coutumes, de l'anaïa privée ou publique, mais elle a perdu son importance, surtout sur la rive droite de l'Oued Sahel. De ce côté du fleuve, les Kanoun des Beni Mansour, des Cheurfa, d'Ahel-el-Qçar la passent sous silence. La tribu de Sebkha est la seule qui paraisse l'avoir conservée avec son caractère national : la simple violation de l'anaïa est punie d'une amende; s'il y a eu homicide, le coupable est en outre puni de la destruction de sa maison. Sur la rive gauche, la plus voisine du Djurdjura, les Beni Aïssa, les Beni Kani, les Beni Ouagour, les Beni Iala assurent par une amende le respect de l'anaïa de paix de la Djemâa. La tribu de Mechedalah va jusqu'à sanctionner l'anaïa du simple particulier; quant à l'anaïa du village, sa violation est sévèrement réprimée; et s'il y a mort d'homme, la peine du coupable est la peine capitale : c'est le pur droit kabyle.

De même encore, dans ces régions, le droit de vengeance privée a progressivement perdu de sa rigueur; la rekba inflexible a fait place à la diâ, et la dette de sang s'est soumise au régime des compositions pécuniaires. L'arabisation a suivi, à cet égard, la même marche que pour l'anaïa. Dans le canton de Bouira, le droit kabyle est prépondérant et n'a subi que des modifications peu profondes. Ainsi, dans la tribu des Sebkha, la rekba régit encore l'homicide; mais s'il est involontaire, le meurtrier n'y est sou-

mis qu'après un délai de dix ans qui lui est accordé pour régler ses affaires et quitter le pays; s'il a été provoqué par un attentat contre l'honneur, le droit de composition couvre le coupable, qui n'est plus soumis qu'au payement de la diâ. Chez les Beni Mansour, la dette de sang est personnelle au meurtrier; s'il meurt avant de l'avoir expiée, ses parents les plus proches en demeurent exempts; que si la victime est une femme, la rekba n'est point encourue, et le meurtrier n'est passible que d'une diâ de 100 douros envers son ouali.

Dans tous les cas, l'homicide commis pour repousser un attentat contre l'honneur ou contre les biens n'entraîne ni pénalité, ni réparation d'aucune sorte. Dans la tribu d'Ahel-el-Qçar, le mari qui tue sa femme ne doit qu'une diâ de 25 douros au ouali de cette dernière. Chez les Beni Kani, la femme coupable d'avortement encourt l'expiation mortelle si l'enfant était mâle; sinon le mari ne peut réclamer que la diâ à son ouali. Dans la tribu des Mechedalah, le même crime ne donne jamais lieu qu'au payement de la composition fixée par le Kanoun. Chez les Beni Iala, le principe de la diâ est nettement proclamé: la coutume en fixe le chiffre pour l'homicide, pour la perte d'un œil, etc. Chez les Cheurfa, le même régime paraît également admis; le Kanoun se borne à limiter ce mode de réparation en la refusant au parent trop éloigné de la victime.

Dans les populations de l'arrondissement de Bougie, le système pénal musulman s'est généralisé davantage. La Djemâa est seule justicière; le droit social prime et exclut le droit de vengeance privée. La rekba a disparu. La coutume des Babor, des Ouled Salah, des Beni Meraïa (Takitount), abandonne les pénalités à l'arbitraire de la Djemâa,

mais elle soumet expressément à la diâ le meurtrier, l'incendiaire. La coutume des Illoula, des Ouzellaguen, des Beni Mellikeuch, des Beni Abbès (Akbou), celle des Mzaïas et de Toudja (Bougie) précisent la peine de l'homicide : d'après la première, c'est l'amende et l'incendie de la maison du coupable; la seconde est plus sévère : elle prononce le bannissement, l'incendie de la maison et la confiscation générale. L'une et l'autre s'accordent à réserver la diâ au ouali, au représentant de la victime. La plupart des Kanoun se bornent, d'une manière générale, à proclamer la compétence exclusive de la Djemâa, en matière criminelle, et son autorité absolue et même arbitraire, soit pour la fixation des pénalités, soit pour la détermination, dans tous les cas, des réparations civiles.

VI

L'esprit d'association et de solidarité a développé chez la population kabyle un vif sentiment de son indépendance locale. L'autonomie du village, l'intégrité du territoire, tel a toujours été chez elle le principal objet des préoccupations du pouvoir social.

À ce point de vue, la condition juridique de la femme appelait, dès l'origine, une réglementation rigoureuse.

Trop faible pour cultiver le sol et pour le défendre, inhabile à administrer le patrimoine familial, la femme est destinée d'ailleurs à changer, par le mariage, de famille, et parfois de nationalité.

Son indépendance devait paraître dangereuse, et une organisation trop libérale de son statut personnel eût pu

devenir pour le corps social lui-même une cause d'affaiblissement, aux yeux d'une législation exclusive et jalouse de tout élément étranger, soucieuse avant tout de maintenir la possession du sol aux mains de ses seuls ressortissants.

La loi musulmane, qui cependant, loin de reconnaître l'égalité civile des sexes, n'accorde à la femme qu'une condition si inférieure, n'offrait à cet égard que des garanties insuffisantes, et l'esprit national les jugea de bonne heure trop faibles. La coutume finit par y substituer un régime plus rigoureux. L'organisation du mariage présente à cet égard les traits les plus caractéristiques.

En principe, dans le droit musulman, la femme est apte à consentir au mariage, et son consentement est nécessaire à la validité de l'union conjugale. Sa capacité en cette matière subit néanmoins une grave restriction au profit de la puissance paternelle.

La fille vierge et non émancipée est soumise au droit de djèbr, qui permet à son père de disposer d'elle arbitrairement et contre sa volonté. Mais le droit de djèbr est personnel; il s'éteint au décès du père de famille : il n'y a d'exception à ce principe qu'en faveur du ouali, ou tuteur testamentaire par lui désigné.

La femme kabyle est plus étroitement asservie; elle n'est jamais indépendante du droit de contrainte matrimoniale. Pour elle, à cet égard, il n'y a ni majorité ni émancipation. Si elle ne se trouve en puissance d'un mari, elle subit à tout âge, quel que soit son état, fille, veuve ou répudiée, la tutelle inflexible d'un ouali, qui peut à son gré lui imposer le mariage. Cette tutelle, le oualia, passe successivement du père de famille à l'aîné des frères et aux parents mâles

dans la ligne paternelle. Par une faveur exceptionnelle, la veuve qui a des enfants est admise à s'en racheter sur leur patrimoine. En dehors de ce cas, la femme y est toujours et indéfiniment soumise.

Dans ces conditions, le mariage est tout autre qu'une union volontairement et librement consentie par les deux conjoints. On l'a souvent assimilé à une vente qui se traite exclusivement entre le ouali et le futur époux; l'épouse n'est point partie au contrat : elle en constitue seulement l'objet. Son consentement est superflu, souvent elle n'est même pas consultée.

Un prix en argent, la taamanth, est de rigueur : comme dans une vente ordinaire, c'est là un élément essentiel de la convention. Ce prix n'appartient, bien entendu, qu'au ouali, vendeur : la femme n'y a aucune part. Et à cet égard, la taamanth kabyle ne saurait être confondue avec le cedaq du droit musulman, dot que l'épouse arabe reçoit personnellement de son mari. C'est à peine si, dans la pratique habituelle, un présent nuptial est accordé à la femme kabyle par son ouali; il se réduit à quelques vêtements ou bijoux destinés à son usage, et encore, le plus souvent, n'en obtient-elle que la jouissance viagère.

L'union conjugale n'est pas indissoluble. Les coutumes kabyles reconnaissent au mari le droit de répudiation: elles le lui accordent d'ailleurs sans restriction ni condition : il est, à cet égard, maître absolu. Quant à la femme, il n'y a point réciprocité pour elle : elle ne peut ni contester la répudiation la plus arbitraire, ni réclamer la dissolution de son union, quelque légitimes que soient ses griefs. La législation berbère se rapproche en cela des anciennes coutumes

arabes; mais elle n'a point admis ce tempérament inauguré par le Prophète, qui permit à l'épouse de solliciter son rachat moyennant un prix de compensation, et qui est devenu, pour la femme arabe, grâce à une jurisprudence favorable, le principe de son aptitude légale à demander le divorce.

Contre les excès de la puissance maritale, l'épouse n'a de ressource que dans la fuite. C'est là du moins une ressource qui lui est légalement garantie. Il lui est permis de déserter le domicile conjugal pour se retirer au foyer de sa famille. Le mari n'a ni le droit de s'opposer à son départ, ni de l'arracher de cet asile. Affranchie de la vie commune par une sorte de violence légale, elle est dite en état d'insurrection; c'est pour ainsi dire la séparation de corps, qui ne dissout point le mariage si elle n'est suivie de répudiation.

La répudiation seule met fin à l'union conjugale. Elle ne suffit pas cependant pour affranchir la femme de toute dépendance envers le mari. Dégagée de cette première union, la femme répudiée doit encore acheter de lui le droit d'en contracter une nouvelle. Le prix de ce rachat consiste généralement dans le remboursement de la taamanth originaire; mais le mari, libre de lui en faire remise, peut aussi élever à son gré ses exigences, et la réduire même à une incapacité définitive en lui imposant une rançon impossible à réaliser.

En changeant de famille par le mariage, la femme kabyle ne change guère de condition; l'autorité maritale est pour elle à peu près l'équivalent du oualia. Elle n'a sur ses propres enfants aucune part dans l'exercice de la puissance paternelle; elle est dans sa famille d'alliance comme

la sœur des enfants de son mari; elle est moins encore, car la dissolution du mariage entraîne exclusion pour elle, à moins que, veuve, elle ne parvienne à se racheter du oualia sous lequel elle est retombée. En aucun cas, elle n'a sur ses enfants droit de garde ou de tutelle; la hadana du droit musulman lui est toujours refusée. A titre de tolérance seulement, la mère veuve ou répudiée peut garder auprès d'elle l'enfant qu'elle allaite, et peut obtenir pour son entretien, jusqu'au sevrage, quelques secours en argent ou en nature.

VII

Une telle organisation se rattache sans doute aux antiques traditions de la race berbère. On la retrouve avec ses principaux caractères, et à peine atténuée, dans la région de l'Aurès, où cependant, en d'autres matières, la loi musulmane a souvent prévalu. Le droit de djèbr y a reçu tout d'abord une extension qui le rapproche du oualia kabyle; il est devenu illimité dans sa durée. Le père de famille en est investi à l'égard de sa fille, quel que soit l'âge de cette dernière, alors même qu'elle est veuve ou divorcée. C'est à lui que revient le prix du contrat; l'épouse ne reçoit qu'un don nuptial d'une importance secondaire. Le divorce est facultatif pour le mari; quant à la femme, elle ne peut point le demander. La femme divorcée est soumise d'ailleurs à l'obligation du rachat envers son premier mari pour pouvoir convoler à une nouvelle union. Enfin, en cas de dissolution du mariage, la mère veuve ou répudiée est déchue de la hadana sur ses enfants, qui demeurent dans leur famille paternelle.

Les populations à demi arabisées de la petite Kabylie ne suivent guère de plus près les règles du statut islamique.

Cependant le droit de contrainte matrimoniale y est généralement renfermé dans les limites légales du droit de djèbr (Beni bou Messaoud), et dans la plupart des tribus, lorsque la femme est exempte de la puissance paternelle, son consentement personnel est nécessaire à la validité du mariage : c'est ainsi que les coutumes des tribus voisines de Bougie (Mzaïas, Toudjà, Beni bou Messaoud) exigent formellement le consentement des deux conjoints. Dans la partie occidentale du canton de Djidjelli, elles vont même jusqu'à le déclarer suffisant, de telle sorte que la volonté de la femme prévaut sur celle de son ouali. Cependant c'est toujours le ouali qui fixe les conditions du mariage, et c'est à lui qu'appartient, en principe, le prix mis à la charge du futur époux. Seulement il est, en général, fait attribution à la femme d'une fraction de ce prix ou d'une somme fixe à prélever sur lui ; quelques tribus réduisent cet avantage à la valeur de son trousseau. Chez les Beni bou Messaoud, la coutume fait une distinction : si la future épouse est sous la dépendance de son père, tout droit sur la taamanth lui est refusé ; si elle est orpheline, elle en prélève le tiers.

Le divorce n'est pas admis, mais le droit de répudiation appartient au mari. Cependant les conditions de la répudiation sont réglées en vue de restreindre le pouvoir arbitraire que lui accordent à cet égard les Kanoun du Djurdjura ; le mari ne peut exiger que le remboursement de la taamanth et des libéralités accessoires qu'il a pu faire à l'occasion du mariage. Dans les cantons de Takitount et de Bougie, il

n'en peut même réclamer que la moitié, si la femme répudiée est exempte de reproches.

La hadana est partout refusée à la mère veuve ou répudiée, sauf en ce qui concerne l'enfant non sevré.

Dans la vallée de l'Oued Sahel, l'influence du droit musulman a été plus amoindrie encore.

D'une manière générale, le mariage est traité comme une vente. Le prix est même rigoureusement fixé par la coutume locale, par catégorie : tant pour une fille vierge, tant pour une veuve, tant pour une femme répudiée, et la progression n'est point partout la même. Dans certaines tribus, le prix légal ne peut être dépassé, à peine d'amende (Mechedalah, Beni Iala). C'est dire que le droit de contrainte à l'égard des femmes existe dans toute sa rigueur, et que l'union se conclut sans le consentement de l'épouse.

Le droit de répudiation est absolu au profit du mari; la femme ne peut demander le divorce. En cas de répudiation, les coutumes ne règlent pas uniformément pour la femme les conditions de son rachat. Certaines tribus (Sebkha, Cheurfa, Ahel el-Qçar) limitent le droit du mari à la restitution de la taamanth et de ses accessoires. Les tribus de Sebkha et de Cheurfa y ajoutent cependant une indemnité supplémentaire si la répudiation est justifiée par de légitimes griefs; en ce cas même, d'après le Kanoun des Cheurfa, l'épouse coupable ne peut se remarier dans la tribu. D'autres (Beni Ouagour, Beni Iala, Beni Mansour) laissent à la discrétion du mari la fixation de la rançon de l'épouse répudiée.

Quant à la hadana, deux tribus seulement se sont départies de la rigueur du pur droit kabyle : dans la tribu de

Sebkha, la mère, veuve ou répudiée, conserve la garde de ses enfants jusqu'à l'âge de quatre ans et a droit à une nefqa ou pension annuelle pour leur entretien; chez les Beni Mansour, le droit de garde se prolonge jusqu'à la puberté, mais la nefqa n'est accordée que jusqu'au sevrage.

VIII

L'incapacité perpétuelle de la femme, au point de vue du consentement au mariage, la dépendance absolue à laquelle elle est constamment réduite, en une matière où la plupart des législations s'accordent à entourer des plus sûres garanties la libre volonté des parties, ne constituent point le seul trait caractéristique de sa condition dans la société kabyle. Sa déchéance est plus générale et s'étend à presque tous les objets du droit. La femme kabyle est en quelque sorte dénuée de personnalité légale.

Si toute aptitude au droit de propriété ne lui est pas absolument refusée, la loi et les mœurs ont restreint, à son égard, dans une large mesure, la faculté d'acquérir.

La dot n'existe pas pour elle : elle sort de sa famille sans rien emporter du patrimoine commun; elle n'acquiert non plus aucune part dans les biens de sa famille d'alliance.

Les libéralités qui peuvent s'adresser à elle à cette occasion ou dans toute autre circonstance, par donation, par testament, n'ont généralement pour objet que des valeurs mobilières ou sont restreintes, pour les immeubles, à un droit viager. Encore ne peuvent-elles excéder une quotité déterminée par le Kanoun ou par une pratique générale : le tiers, la moitié au plus, des biens du disposant. Dans tous

les cas, leur acceptation est subordonnée à l'autorisation de son mari ou de son ouali.

Pour les successions *ab intestat*, la coutume est plus dure encore : en principe, les femmes en sont rigoureusement exclues. Qu'il s'agisse de l'hérédité d'un ascendant, d'un descendant, d'un collatéral, quel que soit le degré, la ligne ou le nombre des successibles appelés, les femmes mariées ou vivant sous le toit de la famille ne sont point comptées parmi eux. A défaut de parents proprement dits, la kharouba, le village même leur sont préférés.

Il y a pourtant une exception : la succession d'une femme, à défaut d'héritiers mâles et de mari, est dévolue à ses descendantes et, après celles-ci, à ses ascendantes.

A toutes ces déchéances qui atteignent ainsi la femme dans ses biens et même dans sa personne, il existe cependant un tempérament important, et son exclusion des successions comporte un correctif qui constitue pour elle une précieuse garantie : c'est le droit à l'alimentation et à l'entretien, qui lui est accordé sur le patrimoine de la famille. Quelques coutumes locales précisent exactement l'objet de ce droit et son étendue, et y affectent spécialement, soit certains biens, soit une quotité de l'ensemble de l'hérédité. La plupart se bornent à poser le principe, laissant à la discrétion des héritiers le devoir d'en faire équitablement l'application, et à la Djemâa la mission de la régler judiciairement, s'il y a lieu. Dans tous les cas, l'hérédité est exempte de toute charge envers la femme qui se trouve en puissance d'un mari ou qui possède des ressources personnelles suffisantes.

Cette charge d'entretien et d'asile imposée à la famille

en faveur des femmes est en réalité une institution d'une grande portée sociale. Elle fournit l'explication et pour ainsi dire la justification de cette impitoyable rigueur avec laquelle elles semblent traitées par la société kabyle. Ainsi cette spoliation si complètement organisée contre elles perd son caractère odieux; ainsi se manifeste dans cette législation, à tant d'égards presque sauvage, une compensation équitable qui relève la femme et qui est comme un hommage rendu en sa personne à la dignité humaine. Il n'est dès lors plus exact de dire que la femme kabyle n'est qu'une chose vénale, une valeur marchande, qui tombe au rebut quand l'âge ou les infirmités ont fini par la déprécier. Dans l'isolement du veuvage, de la répudiation ou du célibat, une protection lui est assurée, une place au foyer lui est garantie. Et l'incapacité civile, qui amoindrit et semble réduire à si peu de chose sa personnalité, n'est que le prix de ce droit imprescriptible à une assistance qui ne lui fait jamais défaut.

Au surplus, les mœurs, en cette matière, avaient devancé la loi. L'adoption du régime successoral qui exclut les femmes ne remonte pas à une date fort ancienne. Pendant longtemps la loi islamique, qui généralement appelle au même titre les successibles des deux sexes, en réduisant seulement de moitié les parts féminines, est demeurée en vigueur chez les populations kabyles.

Mais pour éluder ses dispositions, l'usage s'était déjà anciennement établi de soumettre les femmes à une renonciation générale, en faveur des mâles, à tous leurs droits éventuels dans les successions à venir. Cette renonciation leur était imposée au moment de leur mariage, comme

condition de leur union, ou bien leur était demandée en échange de certains présents et toujours contre la promesse d'assurer leur subsistance et leur entretien, en cas de veuvage ou de répudiation. Un usage semblable se retrouve en pays arabe, où l'on voit fréquemment les femmes sans enfants se dépouiller volontairement de tous leurs biens par des donations pieuses, afin de s'assurer, grâce aux charges qu'entraînent les libéralités de cette nature, l'avantage d'un entretien viager.

D'autres fois, le chef de la famille recourait à l'institution du habous. Le habous est l'acte par lequel le constituant fait abandon au profit d'une fondation religieuse de la nue propriété de son bien, en réservant l'usufruit pour lui-même et pour ses successeurs, et en réglant l'ordre suivant lequel ceux-ci doivent y être appelés après lui. Cette institution offrait au chef de famille le double avantage d'assurer définitivement à sa descendance la possession des biens patrimoniaux ainsi affectés, et de lui permettre d'organiser à son gré leur dévolution héréditaire. Au reste, comme le rite hanafite permet seul au constituant d'exhéréder ainsi complètement les femmes, c'est à ce rite que l'on se référait pour la circonstance, quoique la doctrine malékite soit celle à laquelle se rattachent unanimement les populations kabyles.

Ces usages se perpétuèrent jusqu'au milieu du siècle dernier. A cette époque seulement, l'esprit national, rompant ouvertement avec une législation que la désuétude avait déjà abrogée et revenant sans doute à des traditions de race, proclama l'inaptitude légale des femmes et consacra officiellement leur déchéance.

Cette importante réforme fut l'œuvre d'une solennelle assemblée de la plupart des tribus du bassin supérieur du Sébaou; le monument qui la constate a été recueilli et publié par MM. Hanoteau et Letourneux. Elle s'est d'ailleurs généralisée et régit presque sans exception toutes les tribus de la grande Kabylie.

Elle rendait désormais inutiles les détours de l'ancienne pratique. Ainsi, dès ce moment, l'usage des renonciations et des habous fut-il abandonné; on ne le retrouve plus que chez les tribus de l'arrondissement de Bougie et chez quelques-unes de celles qui habitent le versant méridional du Djurdjura, restées fidèles, en cette matière, à la législation du Coran.

IX

Dans la petite Kabylie, les coutumes locales consacrent à la fois le régime successoral musulman et l'institution du habous hanafite. Cependant, chez les tribus du canton de Djidjelli, le habous n'est pas en usage, c'est par la voie des renonciations que l'on arrive indirectement à l'exhérédation des femmes.

Dans le voisinage de Bougie, la tribu des Beni bou Messaoud, soumise également au droit successoral islamique, exclut formellement la fille de l'hérédité paternelle lorsqu'elle a contracté mariage hors du pays.

Dans le canton de Bouira, le système musulman est formellement abrogé. Les Kanoun de Mechedalah et des Beni Ouagour consacrent expressément la liberté de tester pour le père de famille, c'est-à-dire le droit de deshériter les femmes au profit des successibles mâles. Ceux des Beni Mansour,

d'Ahel el-Oçar et des Beni Iala déclarent nettement que les femmes n'héritent pas et ne leur accordent, sur l'hérédité paternelle que le droit d'alimentation et d'entretien.

Les populations de l'Aurès paraissent avoir aussi depuis longtemps répudié en cette matière la loi musulmane. Les femmes n'héritent pas; mais la coutume leur réserve, dans la situation du chef de famille, un cinquième des facultés mobilières.

X

L'influence des préoccupations, d'ordre vraiment politique, qui ont inspiré l'organisation du statut personnel et du régime des successions, se retrouve sous une autre forme dans les règles du statut réel.

Dans la société kabyle, le droit de propriété est fortement constitué sous un régime qui est en principe celui de la liberté la plus grande. Il se prête à tous les démembrements, à toutes les transactions, à tous les modes de jouissance.

L'indivision est fréquente, soit qu'elle résulte de la transmission héréditaire du patrimoine familial aux générations successives, soit qu'elle provienne d'associations conventionnelles formées généralement dans l'intérêt de l'agriculture, et qui comportent les combinaisons les plus variées. Elle cesse, à la demande de tout intéressé, soit par le partage en nature, soit par la licitation, soit par le rachat des droits du demandeur par ses copropriétaires.

La propriété peut être de toutes manières aliénée ou démembrée par celui qui la possède; la convention des parties suffit d'ailleurs pour la transmission des droits réels,

indépendamment de toute tradition effective. Par exception à cette règle, la constitution d'hypothèque doit se manifester par une prise de possession temporaire, mais de courte durée, par le créancier.

La liberté de disposer de la propriété immobilière se trouve cependant limitée, comme en droit musulman, par le droit de chefâa ou de préemption accordé à certaines catégories d'intéressés.

D'après la loi musulmane, le droit de chefâa correspond, dans une certaine mesure, à notre retrait successoral. Il s'ouvre, en cas d'aliénation à titre onéreux consentie au profit d'un tiers, par l'un des propriétaires d'un immeuble indivis, et appartient aux copropriétaires du vendeur. Il n'offre dans la société arabe qu'un intérêt d'ordre purement privé, et tend seulement à prévenir l'immixtion des étrangers dans la liquidation ou le partage de la chose indivisément possédée.

La coutume kabyle ne suppose pas nécessairement l'indivision en cette matière. Non seulement elle accorde le droit de chefâa aux copropriétaires, aux cohéritiers du vendeur, mais elle l'étend encore à tous ses parents successibles, dans l'ordre de leur vocation héréditaire, et ainsi, de proche en proche, aux membres de sa kharouba, aux habitants de son village. L'institution présente ici un intérêt vraiment supérieur, et d'ordre social et politique : elle a pour but d'exclure plus rigoureusement le possesseur étranger, et de fortifier à la fois l'unité de la famille et l'unité du village.

A cette extension du droit de chefâa correspond cependant une importante réduction du délai accordé pour son exercice. En pays arabe, ce délai est de deux mois, et même

de deux ans pour le copropriétaire absent. En Kabylie, il est seulement de trois jours à partir de celui où la vente a été connue de l'intéressé.

Le Coran condamne l'usure et prohibe le prêt à intérêt; il autorise cependant, comme sûreté accessoire du prêt, la constitution de gage, ou rahnia. Mais, à raison de la gratuité du contrat, si la chose engagée est productive de fruits, le créancier n'en obtient la jouissance qu'à la charge de les imputer intégralement sur les intérêts de son capital. Aussi le contrat de rahnia proprement dit est-il à peu près inusité chez les Arabes, qui ont été instinctivement amenés à assurer par un détour la rémunération du prêteur, en donnant au contrat la forme d'une vente à réméré, avec abandon des fruits à l'acquéreur apparent pendant le délai de rachat. C'est en ce sens que s'interprète couramment, en pays arabe, le contrat improprement désigné sous le nom de rahnia.

Au contraire, le prêt à intérêt et la rahnia proprement dite jouissent de toute faveur dans la société kabyle. Le taux de l'intérêt y est même presque universellement libre; et la rahnia se présente dégagée de tout subterfuge, soit qu'elle s'identifie avec notre antichrèse, soit même qu'elle entraîne imputation des fruits sur les seuls intérêts du capital prêté.

XI

Ces différentes institutions ont eu des fortunes diverses dans les populations plus ou moins arabisées qui avoisinent le massif du Djurdjura.

Dans tout l'arrondissement de Bougie, à l'exception du

canton d'Akbou et de la tribu des Beni bou Messaoud (Bougie), le droit de chefâa est régi par la loi musulmane. Dans la vallée de l'Oued Sahel, c'est, au contraire, l'institution kabyle qui prévaut, mais avec certains tempéraments.

Le délai ordinaire pour l'exercice du droit de préemption est partout celui de trois jours; mais il est prolongé en faveur de l'absent, et parfois même en faveur du mineur, du malade (Sebkha), dans une mesure qui varie, suivant les localités, de quinze jours à une année, ou pour le mineur jusqu'à sa majorité. Chez les Beni Ouagour, nulle exclusion n'est opposable à l'absent. Chez les Beni Mansour, même faveur pour le croyant parti pour un pèlerinage. Mais le droit de chefâa est généralement limité aux membres de la fraction du vendeur et ne s'étend pas à tous les habitants du village. Les Beni Iala admettent cependant la chefâa de fraction à fraction. Chez les Beni Mansour, les Beni Aïssa, les Cheurfa, les Beni Kani et dans la tribu de Sebkha, au contraire, la faculté de préemption se restreint aux proches parents du vendeur, aux membres de sa famille. Dans la tribu de Mechedalah, la règle musulmane semble même seule admise et le droit de chefâa ne paraît ouvert qu'à l'associé, c'est-à-dire au copropriétaire indivis: le Kanoun dispose toutefois que le vendeur ne peut aliéner définitivement en faveur d'un étranger qu'après s'être adressé préalablement à ses proches. Les Beni Aïssa font une distinction : si l'acheteur est étranger, l'aliénation est soumise au droit de chefâa sur tout le territoire de la tribu; que s'il est, au contraire, membre lui-même de la tribu, la chefâa ne peut être exercée contre lui que pour les im-

meubles situés « au-dessus du chemin de Bougie », c'està-dire dans la partie montagneuse du territoire.

Quant à la rahnia, les populations de ces contrées dédaignent, aussi bien que celles du bassin du Sébaou, les subterfuges si répandus dans la pratique arabe pour dissimuler le contrat sous les apparences d'une vente à réméré. La rahnia est partout dans ces régions ouvertement pratiquée, avec son véritable caractère de nantissement immobilier ou antichrèse. Il en est de même pour le prêt à intérêt : l'interdiction coranique n'est guère en vigueur que dans quelques tribus voisines du littoral, entre Bougie et Djidjelli. Dans le reste du pays, le principe kabyle de la liberté des conventions a repris toute faveur, et le taux de l'intérêt est illimité.

KANOUN KABYLES.

LOUANGE À DIEU UNIQUE,

ET RIEN NE DURE QUE SON ROYAUME.

CECI EST LE KANOUN

DE LA TRIBU DES BENI MANSOUR.

1. Celui qui frappe en se servant d'une arme à feu doit payer cinq douros d'amende. S'il a tué, son amende est de vingt-cinq douros, et sa maison est détruite, toutefois dans le cas où il n'aurait pas eu droit de frapper; car s'il a été attaqué dans son honneur ou dans ses biens, il ne doit rien à la tribu.

2. Quiconque a menacé d'une arme à feu paye deux douros d'amende.

3. Quiconque a frappé d'un coup de couteau paye cinq douros d'amende.

4. Quiconque a seulement menacé d'un couteau paye un demi-douro d'amende.

5. Quiconque a frappé d'un coup de sabre paye deux douros et demi d'amende.

6. Quiconque a menacé d'un sabre paye un demi-douro d'amende.

7. Quiconque a frappé d'un coup de bâton paye cinq douros d'amende.

8. Quiconque a seulement menacé d'un bâton paye un franc et demi d'amende.

9. Quiconque a frappé d'un coup de pierre paye six francs d'amende.

10. Quiconque a seulement menacé d'une pierre paye un franc.

11. Quiconque a frappé avec la main seulement paye un douro d'amende. S'il a seulement frappé avec la langue (injurié), l'amende est d'un franc et demi.

12. Quiconque a mordu son adversaire dans une dispute paye trois douros d'amende.

13. Quiconque a frappé son adversaire dans une dispute et lui a fait tomber une ou plusieurs dents paye un douro d'amende, et cinq douros au blessé, s'il n'a perdu qu'une dent. Pour chaque dent ensuite, cinq douros.

14. Quiconque cherche querelle à une femme paye un demi-douro d'amende, et, pareillement, la femme qui cherche querelle à un homme paye un demi-douro.

15. Le berger qui fait paître dans un champ ensemencé ou dans un jardin paye un demi-duoro d'amende et indemnise le propriétaire. Quiconque a frappé le berger paye un demi-douro d'amende.

16. Le propriétaire d'une brebis, ou d'un mulet, ou d'un âne, ou d'un taureau, etc., trouvés dans le champ d'autrui, paye un quart de réal d'amende, et indemnise le propriétaire du champ.

17. Quiconque a rompu la rigole d'arrosage avant son tour paye un demi-douro d'amende.

18. Si la Djemâa a pris la résolution d'interdire la vaine pâture

dans les champs ensemencés au moment du ghezîl, quiconque contrevient à cette défense subit une amende d'un demi-douro.

19. Quiconque possède un champ cultivé ou un jardin le long d'un chemin est astreint à le border d'une haie; s'il néglige ce soin, il n'a droit à aucune indemnité dans le cas où un troupeau pénètre dans sa propriété, et le propriétaire de ce troupeau ne subit aucune amende.

20. Tout khammâs qui abandonne le labour sans excuse valable perd ses droits sur ce labour et sur le foin. Il reçoit seulement un franc du maître de la charrue pour son travail.

21. Quiconque a volé une brebis paye trois douros et demi d'amende, et donne trois brebis en indemnité au propriétaire.

22. Quiconque a volé dans une maison paye cinq douros d'indemnité au propriétaire et rend ce qu'il a volé. Il paye en outre sept douros et demi d'amende.

23. Quiconque entretient des relations coupables avec une femme paye, si le fait est prouvé, vingt-cinq douros d'amende, et sa maison est détruite.

24. La chefâa chez nous n'excède pas trois jours. Les proches l'exercent pendant trois jours, et pareillement l'associé pour la culture de la terre. Toute autre revendication est écartée.

25. Quant à la vente de soixante-dix ans, la Djemâa a décidé de n'en pas tenir compte, afin d'empêcher l'associé d'être lésé.

CONDITIONS DU MARIAGE DES FEMMES.

26. Pour le mariage d'une fille vierge, on exige vingt-cinq douros, dix sacs de froment, cinq brebis et une mesure de beurre fondu.

27. Si une femme divorcée et sortie de la demeure de son mari se remarie, on exige trente-sept douros et cinq brebis pour son ouali et une mesure de beurre.

28. Pour la veuve on exige douze douros et demi. Si elle est sortie de la demeure de son mari et a été répudiée, on exige quinze douros au profit du mari qui l'a répudiée (ou de ses héritiers), sans plus.

29. Pour la veuve qui n'a pas eu d'enfants, on exige d'abord vingt douros. Si elle est sortie de la demeure de son second mari et a été répudiée, on exige trente-sept douros et demi, sans mesure de beurre.

30. Quiconque a divorcé puis reprend la femme qu'il a répudiée paye cinq douros d'amende. Le ouali de la femme paye deux douros et demi d'amende.

31. L'orpheline abandonnée qui se marie..............
..
..

32. Si une femme qui s'est enfuie de la maison de son mari et n'y retourne pas désire se (re)marier, la parole n'est pas à son ouali, mais au mari qui la répudie moyennant une certaine somme.

33. La femme dont le mari est décédé ne peut être demandée en mariage par personne autre que les frères du défunt, à moins qu'ils n'aient déclaré renoncer à elle.

34. Quiconque demande une femme déjà fiancée paye cinq douros d'amende.

35. Si le propriétaire d'un bien mis en gage désire le vendre, le prêteur a droit de préemption, et quiconque veut l'acheter sans tenir compte dudit prêteur paye cinq douros d'amende.

36. Quiconque frappe un vieillard paye deux douros, et quiconque frappe un adolescent paye un douro d'amende.

37. Quiconque a labouré dans un champ, sans la permission du propriétaire, paye deux douros et ne retire que le grain qu'il a ensemencé.

38. Quiconque a cueilli les fruits d'un olivier qui ne lui appartient pas paye un douro d'amende et rend la récolte au propriétaire.

39. Quiconque a coupé un arbre à fruit paye un douro d'amende et la valeur de l'arbre au propriétaire.

40. Quiconque a eu des relations illicites avec une femme ne peut l'épouser.

41. Quiconque a greffé un olivier sur le terrain d'autrui perd sa greffe au profit du propriétaire du terrain.

42. Si un ouvrier engagé pour un travail d'été abandonne ce travail sans excuse de maladie, ou autre, le travail antérieur à son absence ne lui est pas compté.

43. Tout homme dont la maison a été incendiée a droit d'exiger une indemnité de la Djemâa.

44. Si une femme mariée a reçu de son père une dot, elle n'en jouit pas pendant son mariage ; mais si son mari la renvoie, elle vit sur ce que son père lui a ainsi constitué. Si elle meurt, la dot revient aux héritiers du mari, et les héritiers de la femme payent cinq douros.

45. Si un étranger qui ne possède pas dans le pays a volé des olives ou toute autre chose, il paye deux douros et demi d'amende, et une indemnité convenable au propriétaire. L'habitant qui l'a reçu est responsable.

46. Le khammâs nourri à la maison et qui ne travaille pas pour le propriétaire de la charrue à l'époque du printemps paye trois douros, prix du travail, audit propriétaire.

47. Quiconque laboure le mardi paye deux douros d'amende, excepté le khammâs, le laboureur d'une azla et le moissonneur.

48. Quiconque fait paître son troupeau dans un verger d'oliviers paye un douro ; quiconque fait paître ses bêtes dans un champ cultivé paye un douro d'amende ; il en est de même s'il s'agit d'un

ou de plusieurs moutons, d'agneaux ou de chèvres; quiconque a fait paître des bœufs dans le champ d'autrui paye un douro d'amende par tête, si le fait s'est produit au moment de la maturité des fruits; sinon il paye un douro seulement, quel que soit le nombre des bœufs. Quiconque a fait paître des moutons dans un champ dont les fruits étaient mûrs paye deux douros d'amende et indemnise le propriétaire.

49. Quiconque a arraché un arbre fruitier paye trois douros d'amende et trois douros d'indemnité au propriétaire.

50. Quiconque a volé dans un jardin potager paye deux douros d'amende et trois douros d'indemnité au propriétaire.

51. Quiconque a arraché une greffe d'olivier paye cinq douros d'amende, et le propriétaire a droit à une indemnité de cinq douros.

52. Le berger loué pour la garde d'un troupeau, s'il perd une bête et ne peut prouver que ce fait est un accident dont il est irresponsable, paye la valeur de la bête au propriétaire.

53. Si, au moment où le tour est venu pour un particulier de présenter son ânesse à la saillie, un autre propriétaire d'une ânesse usurpe son rang, et si cette saillie était louée, le prix de la location est partagé par moitié.

54. Quiconque a arraché un olivier pour nourrir ses bestiaux et se procurer du bois paye deux douros d'amende et une indemnité de deux douros.

55. Quiconque a arraché des figuiers d'Inde pour nourrir ses bœufs, sans le consentement du propriétaire, paye un douro d'amende et un douro d'indemnité au propriétaire.

56. Si le grand-père paternel a attribué une part de son bien à son petit-fils, le droit de ce petit-fils, après son décès, l'emporte sur celui de ses oncles paternels dans toute l'extension

de l'engagement pris par le grand-père, et les oncles n'ont point la parole. Pareillement, si le père a partagé ses biens de son vivant entre ses enfants et a favorisé spécialement un d'entre eux en lui attribuant en plus une certaine part, ladite part, après le décès du père, ne revient pas aux frères de cet enfant pour accroître les leurs.

57. Quiconque détériore, en cherchant du bois à brûler, la haie d'un potager ou d'un jardin fruitier, paye un douro d'amende et répare la haie du propriétaire.

ADDITION AU KANOUN DES BENI MANSOUR.

58. Quiconque cherche à se dispenser d'ensevelir un mort paye une amende de deux douros.

59. Tout berger qui égare une tête de bétail en paye la valeur au propriétaire, si cette perte peut lui être imputée.

60. Les gens de la tribu se doivent assistance dans la recherche des bêtes égarées, et quiconque s'abstient sans excuse valable paye deux douros d'amende.

61. Quiconque s'asseoit près du lieu où les femmes viennent puiser de l'eau paye un douro d'amende.

62. Quiconque refuse de travailler sur le communal paye un douro d'amende.

63. Quiconque refuse de donner l'hospitalité quand vient son tour paye un douro d'amende; cela dans le cas où l'étranger n'a pas de connaissance parmi les gens du village.

64. Les femmes n'ont aucune part aux héritages; mais si un homme meurt laissant des filles ou des sœurs, ses héritiers se chargent de leur fournir la nourriture et le vêtement, qu'il ait ou non laissé du bien. S'ils s'y refusent ou négligent ce soin, le chef

de la tribu (mot à mot : celui qui est chargé des affaires de la tribu) prélève leur nourriture et leur vêtement sur l'héritage.

65. Les fils n'ont aucun droit sur la fortune de leur père du vivant de ce dernier.

66. Quiconque a frappé son père est condamné à une amende de deux douros et est puni corporellement.

67. Quiconque a porté un faux témoignage paye trois douros d'amende.

68. Quiconque est revenu sur son témoignage paye cinq douros d'amende.

69. Quiconque ne s'emploie qu'avec mollesse pour éteindre un incendie déclaré dans une moisson, dans une meule, dans des maisons ou dans la broussaille, paye dix douros d'amende.

70. Le khammâs fournit à tour de rôle les mêmes prestations que l'ouvrier salarié et contribue à la touïza.

71. Le khammâs et le berger qui n'ont pas d'excuse valable et tentent de frauder payent chacun deux douros d'amende. Le propriétaire de la charrue ou le propriétaire du troupeau en est responsable.

72. Quiconque se marie avant l'expiration de la aïdda paye cinq douros d'amende.

73. Le maître de la charrue ne doit la collation au khammâs que tant qu'il moissonne dans Ademani et dans Taghzout.

74. Aucun homme sujet à soupçon ne doit s'asseoir seul aux environs des villages ; s'il le fait, il est passible d'une amende de deux douros.

75. Quiconque désire entrer dans une maison doit obtenir d'abord la permission du propriétaire. S'il entre sans cette permission, soit le jour, soit la nuit, il paye cinquante francs d'amende.

76. Quand les gens du village ont résolu de faire un repas de

viande en commun, celui qui refuse d'y participer paye deux douros d'amende ; celui qui diffère de payer sa part paye un douro d'amende et est contraint de payer.

77. Quiconque s'est engagé à faire une donation à la Djemâa ne peut jamais revenir sur sa parole. Si ladite donation consiste en animaux, ces animaux sont égorgés ; si elle consiste en argent, cet argent sert à acheter de la viande ; si elle consiste en un bien-fonds, ce bien est vendu et l'on achète de la viande avec le prix de vente.

78. Si un homme a fait une donation à sa femme, à ses sœurs ou à ses filles, cette donation est valable ; elles peuvent vendre ce qui leur a été donné et en user à leur gré. Si elles meurent, les grands de la tribu vendent ce qu'elles possédaient (à ce titre), et le prix de la vente sert à acheter de la viande qui est répartie dans toute la tribu.

79. Quiconque se prend de querelle avec un étranger paye un douro d'amende, à moins que l'étranger n'ait été le provocateur. Dans ce dernier cas, il n'y a pas lieu à amende.

80. Quiconque a menti à dessein paye, si le fait est prouvé, un douro d'amende.

81. Quiconque a rompu la anaïa dans une querelle ou dans toute autre circonstance paye cinq douros.

82. Si la tribu a résolu d'ouvrir un chemin public ou de bâtir une mosquée, aucune opposition n'est reçue de la part des propriétaires du sol ; mais ils ont droit au prix de leurs terrains.

83. Si une femme indocile est décédée dans la maison de son ouali, le mari est néanmoins tenu de l'ensevelir.

84. Quiconque a planté ou greffé des arbres dans le terrain d'autrui n'est passible d'aucune amende ; mais les arbres appartiennent audit propriétaire.

85. Quand un repas commun est fait par souscription, les parts en sont distribuées par ménage. S'il résulte d'une donation, elles sont distribuées par tête.

86. La part de l'étranger musulman est prélevée sur le repas commun avant la répartition.

87. La dette se constate par l'écriture et la preuve équitable. Le débiteur qui refuse de s'acquitter de la dette constituée à sa charge paye deux douros d'amende.

88. Quiconque a commis un meurtre sans avoir droit paye soixante douros et est tué seul ou se bannit. Chez nous, le meurtre est expié par le meurtre direct. Celui qui transgresse cette règle, et, par compensation, tue un des parents du meurtrier de son parent, exerce une vengeance personnelle; et c'est pourquoi nous avons écrit que quiconque commet un meurtre est tué seul, sans que le meurtre retombe sur un autre. Si le meurtrier meurt avant d'avoir subi la vengeance, les héritiers de la victime n'ont aucune compensation à leur réclamer.

89. Le témoignage d'une femme honnête est recevable contre quiconque attente à son honneur, mais strictement en ce qui la concerne.

90. La femme jeune ne se marie pas avant l'âge de puberté, et quiconque marie ses filles avant le jeûne paye cinq douros d'amende.

91. Les enfants restent avec leur mère jusqu'au moment de leur puberté. Quant aux nourrissons, leurs tuteurs payent les soins de nourrice à raison de dix douros par an.

92. Si une femme a mis au jour un nouveau-né dans la maison de son ouali, le mari lui paye cinq douros, soit vingt-cinq francs.

93. La femme renvoyée garde tous ses vêtements (ses effets de coton). Quant à ses ornements d'argent, ils sont à son mari, s'il les a fabriqués pour elle.

94. L'homme et la femme qui, ayant commis quelque péché, se réfugient dans la maison d'un marabout, sont à l'abri de toute poursuite. Quiconque s'obstine à les suivre et pénètre dans la maison paye vingt-cinq francs d'amende.

95. Des abeilles qui ont été découvertes sur une propriété appartiennent au propriétaire du terrain, et non pas à celui qui les a trouvées. Si ce dernier fait une brèche pour les enlever, il paye un douro d'amende et une indemnité au propriétaire.

96. Chez nous tout lieu de sépulture est habous; il est interdit d'y piocher ou d'y labourer, et quiconque contrevient à cette défense paye deux douros d'amende.

97. Quiconque s'est dispensé de conduire les troupeaux à son tour paye un douro d'amende.

98. Si des gens en voyage abandonnent un de leurs compagnons sur la route, chacun d'eux paye trois douros d'amende et ils indemnisent l'abandonné des pertes qu'il a pu subir.

99. Quand un dépôt a disparu, le dépositaire est tenu d'en payer la valeur; on y ajoute un douro d'amende par déposant, à moins que le dépositaire ne prouve qu'il l'a égaré.

100. Quiconque injurie pour provoquer une querelle dans une réunion de gens de la tribu ou des villages paye trois douros d'amende.

101. Quiconque a frappé avec la petite pioche dite *gadoum* paye cinquante francs d'amende, et quiconque a menacé du même instrument, deux douros d'amende.

102. La vente d'un bien communal appartenant soit à une fraction, soit à la tribu, ne vaut que par l'acquiescement des propriétaires.

103. La femme veuve ne peut être contrainte par son ouali à se remarier si elle désire rester avec ses enfants. Le ouali a seu-

lement droit à douze douros, qui sont prélevés sur la fortune desdits enfants.

104. Quiconque a endommagé un chemin public paye cinq francs d'amende. La largeur ordinaire d'un chemin est de sept coudées et personne n'a droit de la diminuer.

105. Quiconque a volé des figues mûres dans un verger paye deux douros d'amende.

106. Tous les habitants d'un village doivent assistance au constructeur d'une maison, en ce qui concerne le toit, les traverses et le mortier.

107. Quiconque se montre négligent quand il faut travailler à la mosquée du village paye deux douros d'amende.

108. Le mandant n'a rien a prétendre de la fortune du mandataire, et si le désordre provient du mandant, le mandataire peut le révoquer (résilier le contrat).

109. Le mariage n'est valable qu'avec le consentement du ouali et l'assistance des témoins. S'il est passé outre, le ouali l'annule.

110. Si, en vertu d'une convention, le futur héritier doit travailler dans la maison de la personne dont il héritera pendant un temps déterminé, il est nécessaire qu'il accomplisse entièrement son travail, et il ne peut changer de domicile avant dix ans. S'il s'enfuit, il perd entièrement le bénéfice de sa convention.

111. Les femmes ont droit d'exercer la chefâa; même la tante maternelle prend le sixième et précède l'associé dans le partage et dans l'exercice du droit de chefâa.

112. Le délai d'exercice de la chefâa est de trois jours pour l'ayant droit présent et d'un mois pour l'ayant droit absent. Le pèlerin a droit jusqu'à son retour.

113. Le plus proche parent intègre est le tuteur de l'orphelin

les biens de l'orphelin sont mis en location sous la surveillance du Qaïd de la tribu.

114. Quiconque a mis le feu avec ou sans intention indemnise le propriétaire et paye en outre cent francs d'amende.

115. En cas d'attaque à main armée, si la victime meurt, le meurtrier encourt la vengeance directe dans le cas où la victime est un homme. Si la victime est une femme, il paye cent douros au ouali et, en outre, cent douros d'amende.

116. Quiconque a brisé un ustensile paye dix douros au propriétaire. Il paye cinq douros d'amende et une indemnité de deux douros pour une guerba (outre) déchirée.

117. Quiconque a brisé un ustensile paye dix douros au propriétaire à titre d'indemnité.

118. Quiconque a attaqué une femme et a déchiré la guerba (outre) qu'elle porte sur le dos, paye cinq douros d'amende et deux douros pour la guerba déchirée.

119. Quiconque travaille pendant les jours fériés paye deux douros d'amende.

120. Quiconque néglige de célébrer la fête du Aïd ou le commencement du jeûne paye trois douros d'amende.

KANOUN

DE LA TRIBU DES CHEURFA.

1. Suivant la règle des Cheurfa, les familles, si quelqu'un de leurs membres désire vendre, se refusent autant que possible à l'introduction d'un parent éloigné, et n'admettent à l'achat qu'un proche parent. En cas d'héritage, le frère germain l'emporte; les autres parents viennent ensuite dans leur ordre. Le droit auquel un héritier renonce est attribué aux héritiers plus éloignés.

2. En matière de chefâa, nous exerçons la chefâa sur les biens de l'habitant, et nous ne l'accordons pas à l'étranger.

3. Quiconque a droit peut exercer la chefâa pour son propre compte; quiconque tente de l'exercer au profit d'autrui encourt une amende de cinquante réaux et la malédiction. Ceux que concerne cette amende de cinquante réaux sont les voisins qui nous entourent, savoir les Beni Mansour, les Ahel ben Djelil, les Beni Kâni, et quelques autres groupes qui nous sont proches.

4. Quiconque tente de s'emparer d'une terre comme prix du sang d'un parent éloigné encourt une amende de dix douros.

5. Quiconque est convaincu d'avoir commis une des infractions susmentionnées est frappé d'une malédiction et d'une amende.

6. L'associé pour la culture d'un verger d'oliviers et autres arbres fruitiers a droit d'acheter le premier. Quiconque tente de s'y opposer ne peut prendre rang parmi les acquéreurs; car l'associé

a nécessairement la priorité. Toutefois, les peines susmentionnées ne lui sont pas appliquées.

7. Quand un homme est détenteur (locataire) d'un champ ou d'un verger, le propriétaire n'a droit d'introduire personne à sa place. L'acheteur qui, dans ce cas, s'accorde avec le propriétaire et lui fait accepter un prix de vente sans que le locataire soit averti, paye dix réaux d'amende, afin qu'il soit bien entendu que personne ne peut usurper sur autrui.

8. En ce qui concerne le mariage des femmes, le prix de la fille vierge est de cinquante réaux, huit sacs de froment, mesure de la Djemâa, huit moutons sur lesquels sont prélevés ceux qu'on égorge pour la fête, quatre mesures d'huile et deux mesures de beurre fondu.

9. Le prix de la femme non vierge est la moitié de ce qui est porté ci-dessus, et quiconque l'élève d'un seul dirhem encourt la malédiction.

10. Si Dieu ne maintient pas la paix entre deux époux, les causes de la discorde sont examinées. Dans le cas où les torts sont du côté du mari, ce dernier ne recouvre que la somme d'argent qu'il a donnée d'abord. Dans le cas contraire, une remontrance sévère est faite à la femme, et le mari la répudie à l'instant, sans toutefois qu'il soit permis à personne de l'empêcher de se remarier, comme il est dit dans le Livre.

11. Les amendes fortes ou faibles qui sont imposées dans ces circonstances reviennent à la Djemâa, et non pas au ouali. (Si les torts sont du côté de la femme), le ouali paye cinquante réaux au mari à titre de supplément.

12. Quiconque s'est marié ne peut divorcer (sans motif). Quiconque a répudié sa femme suivant les formes précises de la répudiation absolue, ne peut la reprendre et se remarier avec elle qu'après qu'elle a contracté un second mariage. L'infraction à

cette règle comporte une amende de vingt douros, car l'homme qui la commet manque à l'honneur et perd toute estime. C'est pourquoi nous avons imposé cette amende de vingt douros. En effet, la série des bonnes actions s'élève des petites aux grandes; quiconque fait le bien reçoit le bien pour récompense, et quiconque fait le mal a le mal en partage.

13. Une limite est imposée au pâturage des troupeaux, et cette limite est la ligne des oliviers. Tout berger qui fait paître les bêtes au-dessus, que ce soient des bœufs, des moutons ou des chèvres, paye cinq réaux d'amende et est maudit à perpétuité.

14. Ensuite quiconque ne plante pas au moins dix figuiers paye dix réaux d'amende.

15. Quiconque ébranle un olivier ou tout autre arbre fruitier nouvellement planté, sans l'arracher, paye un douro d'amende.

16. Quiconque arrache un arbre de ce genre et le plante dans son champ paye deux douros et demi d'amende.

17. Quiconque détériore sciemment un jardin potager dans lequel sont des melons, des oignons, des citrouilles et autres légumes de même sorte, paye une amende égale à la précédente.

18. Il est arrêté que l'homme qui se détache de sa femme (et la répudie) ne peut exiger que la somme qu'il a versée; mais si la femme a levé la tête (et est répudiée), celui qui l'épouse ensuite doit payer deux cents réaux (au mari), et la femme sort du pays.

19. Quand une femme a eu un enfant, celui qui l'épouse paye quarante réaux.

20. Quand un homme a gardé sa femme pendant une année, il n'a droit qu'à la somme qu'il a versée, s'il la répudie.

21. Quiconque a commis un vol dans la maison bâtie pour les hôtes, paye cinquante réaux d'amende, n'aurait-il pris qu'une semelle de chaussure. Le moulin d'en haut et celui d'en bas doivent

être pareillement respectés. Quiconque y dérobe ou y commet un dégât, ou a donné des indications à l'auteur d'un dégât ou d'un vol commis dans l'une ou l'autre de ces maisons, paye cinquante réaux d'amende.

22. Quiconque a conseillé ou aidé l'auteur d'un dégât paye cinquante réaux d'amende.

23. Quiconque a frappé un homme et lui a fait tomber une dent paye cinq réaux d'amende. Si plusieurs dents sont tombées, l'agresseur paye cinq réaux par dent.

24. Si deux hommes en viennent aux mains, chacun des deux paye un douro d'amende.

25. Quiconque est venu soutenir un homme qui cherche une querelle paye un douro d'amende.

26. Quiconque fait le geste de frapper d'une pierre paye un demi-douro d'amende, et quiconque a frappé effectivement, deux douros.

27. Quiconque a porté un coup de bâton est passible d'une amende de deux douros.

28. Quiconque a détérioré des figuiers d'Inde qui ne lui appartiennent pas, ou les a coupés avec un couteau ou tout autre instrument de fer, paye un demi-douro d'amende.

29. Quiconque a visé avec une arme à feu paye dix réaux, et quiconque a tiré, cinquante réaux. Quiconque a mordu son adversaire dans une dispute paye un demi-douro d'amende.

30. Quiconque a volé des fruits ou des choses de même nature pendant le jour paye un douro d'amende. Si le même vol a été commis la nuit, l'amende est de trois douros et demi.

31. Quiconque fait paître un troupeau dans un champ, à l'époque où l'orge est en herbe, paye un quart de réal d'amende. Quiconque a commis le même dégât, mais involontairement, dans

la saison où les épis sont formés paye un demi-douro d'amende. Si la mauvaise intention du délinquant est évidente, l'amende est d'un douro.

32. Quiconque se prend de querelle avec une femme paye un demi-douro d'amende.

33. Quiconque est convaincu d'avoir entretenu des relations coupables avec une femme paye une amende de vingt-cinq douros.

34. Si quelqu'un a perdu un âne dans une corvée commandée par la tribu, l'indemnité est à la charge de la tribu.

35. Quiconque a volé dans une maison paye cinquante réaux au maître de la maison et cinquante réaux d'amende; cela dans le cas où il aurait été aidé par un étranger. S'il n'a pas introduit d'étranger, il paye sept réaux d'amende et cinquante réaux d'indemnité au propriétaire.

36. Si une femme, en portant du feu, cause un dommage, par exemple brûle une maison, une meule de blé, d'orge ou de paille, l'indemnité doit être payée par son mari, à moins que ce dernier ne la renvoie et ne la répudie : alors seulement sa responsabilité est dégagée.

37. Quiconque porte un faux témoignage paye deux douros et demi d'amende.

38. Quiconque répand des propos calomnieux parmi les gens paye trois douros d'amende.

39. Quiconque dit : « Je ne payerai pas cet acte ou ce contrat, » paye cinq douros d'amende.

40. Quiconque refuse de payer l'amende encourue et quiconque s'est dispensé de son tour de corvée sans excuse paye un douro.

41. Si la Djemâa a résolu de faire ouvrir un chemin sur la propriété d'un particulier, ce dernier a droit au remboursement

de la valeur des arbres fruitiers, mais ne reçoit pas d'indemnité pour la terre.

42. Quiconque refuse de monter la garde à son tour paye un demi-douro d'amende.

43. Si un homme arrose son champ ou son jardin à son tour, et si quelqu'un détériore le canal d'irrigation, ce dernier paye un demi-douro d'amende, et perd son tour d'arrosage au profit du lésé.

44. La parole des gardes des champs ensemencés, quand ils sont de service, fait foi contre quiconque y commet un dégât.

45. Quiconque endommage un olivier d'un coup de pioche paye un demi-douro d'amende.

46. Au moment de l'arrosage des jardins potagers, l'eau de la saguia y est répartie entre les propriétaires à tour de rôle, comme elle l'est entre les propriétaires de champs ensemencés, et l'homme a la priorité sur la femme.

47. Quand un homme, soit originaire de la tribu, soit simplement domicilié dans un village, désire bâtir une maison, la tribu fournit les animaux nécessaires au transport de la terre et des pierres, et quiconque perd un âne dans cette corvée reçoit une indemnité de la tribu.

48. Tout khammâs qui se conduit avec mauvaise foi envers le propriétaire avant le commencement des travaux paye un douro d'amende.

49. Les khammâs ne recevront plus de mesure d'huile comme cela avait lieu précédemment, mais ils n'auront plus à contribuer à l'achour en quoi que ce soit.

50. Si le khammâs est de mauvaise foi envers le propriétaire avant l'achèvement des travaux, il ne reçoit qu'un franc pour son travail. Si, au contraire, le propriétaire est de mauvaise foi, le khammâs emporte le cinquième du produit de son travail.

51. Le maître du joug doit fournir au khammâs des chaussures pendant l'hiver, et il y ajoute un quart de galette par journée de labour. Pendant l'été, il lui fournit de l'huile ou du lait aigre en quantité suffisante pour son repas; cela, les jours de travail.

D'autre part, le khammâs doit construire un gourbi pour emmagasiner la paille du propriétaire.

KANOUN

DE LA TRIBU DES SEBKHA.

1. Quiconque refuse de comparaître devant la Djemâa, après une invitation spéciale de l'amìn, paye un franc d'amende.

2. Quiconque a suscité du bruit ou une dispute au sein de la Djemâa paye un franc d'amende.

3. Quiconque a frappé dans une dispute paye un douro d'amende.

4. Celui qui refuse d'ester en justice paye un douro d'amende. Si son adversaire a obtenu gain de cause, il paye, outre l'amende, le double de la somme due.

5. Si deux hommes en viennent aux mains, chacun d'eux paye deux francs d'amende, et celui qui a commencé de frapper paye un douro.

6. Celui qui a mordu son adversaire dans une dispute paye un douro d'amende.

7. Celui qui a menacé d'une pierre dans une dispute paye deux francs d'amende. Celui qui a donné un coup de pierre, mais sans faire de blessure, paye un douro d'amende; le même, s'il y a blessure, paye trois douros.

8. Celui qui a menacé d'un couteau paye huit francs d'amende. Celui qui a porté un coup de couteau paye trois douros; le même, s'il a fait une blessure, paye cinq douros.

9. Celui qui a menacé d'un bâton paye un douro d'amende,

s'il a frappé sans causer de blessure, il paye deux douros; s'il a blessé, il paye trois douros d'amende.

10. Celui qui a menacé d'un sabre paye deux douros d'amende; s'il a frappé sans causer de blessure, il paye trois douros; s'il a blessé, il paye cinq douros d'amende.

11. Celui qui a menacé d'une arme à feu paye deux douros et demi d'amende; s'il s'en est servi, il paye dix douros; s'il a blessé, il paye vingt douros d'amende. Si le blessé est mort, l'amende est de vingt-cinq douros.

12. Quiconque a tué pour venger une injure paye vingt-cinq douros et une dià de cent douros.

13. Quiconque a tué sans raison valable encourt la mort en compensation.

14. Celui qui a donné la mort dans une fête paye vingt-cinq douros d'amende et sollicite son pardon de la Djemâa pendant dix années. A l'expiration de ces dix ans, il est banni du pays.

15. Quiconque en vient aux mains et crève un œil à son adversaire paye dix douros d'amende, et une indemnité de trente douros au blessé.

16. Quiconque a mutilé la main ou le pied de son adversaire paye la dià et l'amende.

17. Quiconque a cassé des dents paye deux douros d'amende, et une indemnité de cinq douros par dent au blessé.

18. Quiconque a coupé le nez à son adversaire paye dix douros d'amende, et une indemnité de vingt-cinq douros au blessé.

19. Quiconque dit une parole inconvenante à une femme paye deux douros et demi d'amende.

20. Quiconque a eu des relations illicites avec une femme paye, si le fait est prouvé, vingt-cinq douros d'amende et est banni.

21. Si deux femmes se querellent, chacune d'elles paye un franc.

22. Si une femme dit à un homme une parole injurieuse, elle paye un douro d'amende. Si deux femmes en viennent aux mains, chacune paye un demi-douro d'amende.

23. Les femmes puisent l'eau tour à tour dans la source; celle qui usurpe le rang d'une autre paye un demi-douro d'amende.

24. Quiconque refuse de contribuer à l'hospitalité quand son tour est venu paye deux douros d'amende, outre l'apport fixé par la coutume dans la tribu.

25. Quiconque refuse de prendre part à une corvée de tribu paye un demi-douro d'amende par jour.

26. Les biens-fonds dont la propriété est constatée par acte ou par témoins appartiennent et demeurent sans contestation à leurs propriétaires.

27. Chez nous, le bien communal appartient au premier occupant, à condition que ledit premier occupant l'ait débroussaillé et entouré d'une limite visible.

28. Quiconque a volé dans une maison pendant le jour paye cinq douros d'amende et une indemnité double de la valeur des objets volés.

29. Quiconque a volé pendant la nuit paye dix douros d'amende et une indemnité double de la valeur des objets volés, et, en outre, dix douros au propriétaire de la maison.

30. Quiconque a témoigné dans une affaire de vol et est revenu sur son témoignage paye deux douros d'amende; en outre, le serment lui est déféré. S'il refuse le serment, il est regardé comme coupable du vol.

31. Quiconque a conduit un troupeau avec intention dans un champ cultivé ou dans un jardin paye un demi-douro d'amende et

une indemnité équivalente au dommage; s'il l'a fait sans intention, son amende est de un franc.

32. Quiconque a détérioré une des cabanes élevées dans le pâturage paye deux douros d'amende et répare le dommage.

33. Quiconque a coupé un arbre à fruit paye un douro d'amende et une indemnité proportionnelle.

34. Quiconque a mis le feu dans la broussaille et causé quelque dommage paye cinq douros d'amende et une indemnité.

35. Quiconque a volé de la paille paye un douro d'amende et indemnise le propriétaire.

36. Quiconque a tué un chien appartenant à autrui paye un douro d'amende, et donne une chèvre au propriétaire du chien à titre d'indemnité.

37. Si quelqu'un a été mordu par un chien et, par suite, a été estropié, le propriétaire du chien lui doit une dià.

38. Si quelqu'un a prêté sa jument, son mulet ou son pistolet, l'emprunteur, en cas de perte, doit une indemnité.

39. Quiconque a volé une fois doit l'indemnité et l'amende.

40. Quiconque a volé deux fois doit l'amende et une indemnité double.

41. Quiconque a volé trois fois est banni et rembourse la valeur de ce qu'il a pris.

42. Si un homme est décédé et a fait une donation, ladite donation se prouve par témoins.

43. La vente et l'achat sont constatables par des personnes dignes de foi pendant un délai de trois jours. La chefâa chez nous ne s'étend pas aux fractions; toutefois l'associé résidant dans le pays a droit de l'exercer. Elle est limitée à trois jours pour le présent, prolongée pendant un mois pour l'absent et le malade, et jusqu'à l'âge de la puberté pour l'orphelin.

44. Il est nécessaire que l'orphelin ait un tuteur responsable jusqu'au moment de sa puberté.

45. Quiconque a porté un faux témoignage paye, si l'affaire est de peu d'importance, un douro d'amende, et, si elle est considérable, cinq douros.

46. Quiconque a reçu un témoignage et le tient secret doit prêter serment. S'il s'y refuse, il paye deux douros d'amende.

47. Quiconque a tiré un coup de fusil pour annoncer qu'il épouse une femme, sans l'autorisation du ouali, paye cinq douros d'amende, et la femme reste dans la maison de son ouali.

48. Quiconque s'est enfui avec une femme de la maison de son mari paye dix douros d'amende, et donne au mari deux cents douros, dix chèvres, dix pots de beurre fondu.

49. Quiconque possède un terrain le long d'un chemin public doit l'entourer d'une clôture. Quiconque franchit ladite clôture paye deux douros d'amende et une indemnité proportionnée au dommage.

50. Si quelqu'un détient une terre hypothéquée, le prêteur doit lui réclamer l'hypothèque au terme fixé. S'il paye, la terre est bien à lui; sinon, elle demeure hypothéquée, et, quand l'hypothèque arrive à en dépasser la valeur, ledit prêteur peut la faire vendre.

51. Quiconque a mis le feu dans la broussaille sans l'autorisation de la Djemâa paye cinq douros d'amende et une indemnité proportionnée au dégât.

52. Si un homme réclame une dette à un autre sans apporter de preuves, le serment est déféré au défendeur.

53. Si un homme possède une digue dont il se sert pour l'arrosage, et si un autre en possède une en contre-bas, le propriétaire

de la digue inférieure n'a droit qu'à l'eau qui déborde par-dessus la première.

54. Si le propriétaire d'un champ dans lequel sont des oliviers appartenant à autrui laboure ce champ et nuit par son labour à la récolte des olives, il paye le dommage qu'il a causé.

55. Quiconque veut se marier doit avertir les Grands de la Djemâa afin qu'ils écrivent l'acte destiné à faire foi du mariage.

56. La somme exigible pour le mariage est, chez nous, quarante douros; en outre, deux chèvres, deux pots de beurre fondu et six sacs de froment.

57. La répudiation comporte la présence des Grands de la Djemâa et un acte écrit.

58. Le mari qui répudie recouvre ce qu'il a précédemment versé, et, si les torts sont du côté de la femme, il reçoit en outre dix douros.

59. Si une femme répudiée est enceinte, elle et son ouali sont responsables de l'enfant qu'elle porte. S'ils repoussent cette responsabilité, la femme revient chez le mari qui l'a répudiée. S'il est constaté qu'elle a bu des drogues afin de se faire avorter, la compensation exigée d'elle est la mort.

60. Si une femme répudiée quand elle était enceinte a dissimulé sa grossesse, et si plus tard, à la suite d'une confidence, le bruit de son accouchement s'est répandu, les Grands du village se réunissent et ordonnent que les témoins soient produits. S'ils témoignent, l'enfant revient au premier mari. Sinon, le serment est déféré aux possesseurs de l'enfant, et, suivant qu'ils le prêtent ou le refusent, l'enfant est attribué au second mari ou au premier. Il en est de même dans le cas d'une femme veuve (en état de grossesse au moment de son veuvage).

61. La femme divorcée qui a un enfant en bas âge garde cet

enfant pendant quatre ans, et le maître de l'enfant fournit dix douros à titre de nefqa (aliments).

62. Si une femme s'est enfuie dans la maison de son frère, le mari la répudie et reçoit tout ce qu'il a payé pour elle, plus dix douros.

63. Si le tort est du côté du mari, il ne reçoit que ce qu'il a payé pour elle, sans augmentation.

64. Quiconque a répudié sa femme, puis l'a reprise, paye deux douros et demi à la Djemâa, et ajoute deux douros et demi de cedàq (dot) en faveur de la femme.

65. Si une femme veuve désire rester près de ses enfants, son ouali abandonne son droit sur elle; mais si elle se remarie, il exige le prix du mariage.

66. Chez nous, le maître de la charrue paye au khammâs dix mesures et demie d'orge, une mesure d'huile et une certaine quantité de sel. S'il prétend lui avoir fait un prêt, sa convention doit être justifiée par une preuve.

67. Le travail du khammâs consiste à labourer pendant l'hiver; il travaille aussi, pour le compte du maître de la charrue, à couper l'herbe, à enclore les maisons d'une haie, à les couvrir de diss. Pendant l'été, il coupe la moisson, il la transporte sur l'aire, il bat le grain, il l'emmagasine, il entoure d'une clôture les meules de paille. Il reçoit le cinquième de la récolte et ensuite rend à son associé ce qu'il lui a emprunté.

68. Le khammâs er râs est nourri par le maître de la charrue pendant l'hiver, le printemps et l'été; et quand le travail est terminé, il rend à son associé ce que ce dernier lui a prêté. S'il n'a pas terminé le travail pour cause de maladie, un arrangement intervient entre lui et le propriétaire, mais le bénéfice de son labeur lui reste acquis. S'il a abandonné le travail sans excuse de maladie, et si le labourage en est alors à la moitié, il reçoit de son

associé un douro, sans plus, à titre de payement. S'il a abandonné le travail sur la fin du labourage, il reçoit huit francs de son associé. Si le tort est imputable au maître de la charrue, le khammâs reçoit le prix de son travail en entier.

69. Le compte du berger qui cesse de prendre soin du troupeau est réglé d'accord avec le propriétaire.

70. Quiconque a violé la anaïa de la Djemâa, s'il s'en est suivi mort d'homme, paye vingt-cinq douros d'amende. Sa maison est détruite.

71. Quiconque a violé la anaïa dans une querelle paye cinq douros d'amende.

72. Si un mari a frappé sa femme, et si cette dernière s'est enfuie dans la maison d'un voisin, ledit mari ne peut la poursuivre dans cette maison sous peine d'une amende de cinq douros.

73. Le créancier d'un étranger qui se trouve être un hôte encourt, s'il porte la main sur sa personne, une amende de cinq douros.

74. Si une femme, s'étant enfuie de la maison de son mari, meurt dans la maison de son ouali, le mari est néanmoins tenu aux frais de l'ensevelissement.

75. Si, à la mort du mari, il reste une partie du cedaq de la femme, les héritiers la remettent à cette dernière.

76. Quiconque a profité du cedaq de la femme, sans le mettre en location, n'en hérite pas à la mort de la femme.

77. A la naissance d'un enfant mâle, le père donne un banquet et traite toutes les personnes présentes. Quand cet enfant a atteint sa puberté et désire sortir de la maison, le père ne lui doit rien de sa fortune, mais seulement la somme nécessaire à son mariage.

78. Chez nous, la donation ne peut dépasser le tiers des biens du donateur.

79. Quiconque désire léguer un bien à la Djemâa, soit des figuiers, soit des oliviers, soit une carrière de sel, soit un terrain, doit le faire par-devant témoins. La Djemâa vend les biens composant cette donation sans tenir compte des héritiers.

80. Les dépenses causées par la réception des hôtes étrangers sont supportées, à tour de rôle, par les gens du village. S'ils ont besoin de viande, la dépense incombe non à celui dont le tour est venu, mais à la Djemâa.

81. Le travail est suspendu le vendredi, et, en effet, le vendredi est consacré à la réunion de l'assemblée qui s'occupe des choses nécessaires; ce jour est aussi consacré au labourage des terrains des pauvres pendant la saison des labours, et aux *touïzat* pendant le temps de la moisson. Celui qui organise une *touïza* doit nourrir les travailleurs avec de la viande, du beurre et du froment. Il ne peut s'en dispenser.

82. Les fruits des terrains appartenant à la Djemâa sont attribués à l'Imâm de la mosquée; son devoir est d'apprendre la lecture et l'écriture aux enfants, et de faire l'appel à la prière. Chaque enfant lui donne comme salaire un demi-douro par an.

83. L'Imân reçoit la *fetra* le jour du *feteur*, et un mouton le jour de l'immolation.

84. Si la Djemâa a un khodja (*secrétaire*), ce dernier reçoit deux francs par page d'écriture, c'est-à-dire par acte.

85. Pendant l'hiver et le printemps, nous abandonnons notre village et nous nous rendons dans les pâturages. Chacun laisse un gardien dans sa maison. S'il y manque quelque chose au retour, ce gardien est responsable et paye une indemnité proportionnelle. Toutefois, s'il est prouvé qu'il n'est pas l'auteur du vol, on n'a rien à lui réclamer.

86. Quiconque est entré dans un jardin sans l'autorisation du propriétaire paye deux francs d'amende. De même quiconque est

entré dans un magasin de sel sans permission paye deux francs d'amende.

87. Quiconque néglige un travail commandé par la Djemâa paye deux francs d'amende.

Quand la Djemâa a résolu d'ouvrir un chemin ou de bâtir une mosquée sur le terrain d'un particulier, le travail doit être exécuté sans indemnité. Le propriétaire du terrain est indemnisé uniquement de son défrichement et de ses plantations.

88. Quiconque a fait don d'un terrain à la Djemâa ne peut en aucune manière revenir sur sa donation.

89. Si la Djemâa a résolu de bâtir un village sur le terrain d'un particulier, elle le peut, sauf payement de la valeur du terrain au propriétaire.

90. Si un homme meurt en exécutant un travail commandé par la Djemâa, la diâ est à la charge de la Djemâa.

91. Quiconque a promis une chose à un particulier ne peut revenir sur sa promesse.

92. Si un homme arrose un jardin ou un champ au moyen d'une saguia, quiconque rompt cette saguia paye un demi-douro d'amende.

93. Quiconque excite un désordre par des propos calomnieux et mensongers paye cinq douros d'amende.

94. Quiconque a remis ses pouvoirs à un mandataire dans un procès n'a rien à réclamer dudit mandataire dans le cas où le procès est perdu.

95. Quiconque refuse, quand vient son tour, de garder les moutons, les bœufs ou les chevaux, paye deux francs.

96. Quiconque refuse de battre le blé à son tour, pendant l'été, paye deux francs d'amende.

KANOUN

DES AHEL EL-QÇAR.

1. Quiconque a volé une jument, ou un mulet, ou un bœuf, ou tout autre animal de service, paye, si le fait est constaté, dix douros d'amende, plus une indemnité qui s'élève pour la jument de race à cent douros, pour la jument abâtardie à cinquante douros, pour le mulet à soixante-dix, pour le bœuf à trente, pour l'âne à quinze douros.

2. Quiconque a volé dans une maison paye vingt-cinq douros d'amende, ensuite dix douros que prend le maître de la maison comme horma, enfin une indemnité équivalente au vol.

3. Quiconque a volé dans un jardin potager, soit le jour, soit la nuit, paye, si le fait est constaté, deux douros d'amende et trois douros de horma au propriétaire.

4. Si quelqu'un a pour magasin un silo creusé dans un canton désert, et n'emmagasine pas en pays habité, son silo appartient à la Djemâa, et le voleur qui y dérobe n'est pas puni.

5. Au moment où nous sortons du village pour nous rendre aux pâturages, chacun se fabrique sa hutte avec des perches tirées de sa maison.

6. Quiconque met le désordre parmi les gens en répandant des calomnies et des propos mensongers paye cinq douros d'amende.

7. Si un homme est en contestation avec un autre, au suje

d'un objet, et l'accorde pour faire cesser la contestation, cela est bien; sinon, le serment est déféré au demandeur.

8. Quiconque a mis le feu à une maison paye cinq douros d'amende et une indemnité proportionnée au dommage.

9. Quiconque a incendié une meule de paille paye cinq douros d'amende et une indemnité proportionnée.

10. Quiconque a son champ sur le bord du chemin ancien, doit l'entourer d'une haie; sinon, il n'a droit en cas de dommage à aucune indemnité.

11. Quiconque mène son troupeau sur un terrain ainsi situé paye deux douros d'amende.

12. Quiconque arrache la haie du champ d'autrui paye un douro d'amende.

13. Quiconque met le feu dans la broussaille sans autorisation de la Djemâa paye cinq douros d'amende et une indemnité proportionnée au dégât.

14. Quiconque possède un barrage qui lui sert à irriguer son champ doit, s'il existe un barrage en dessous appartenant à un autre propriétaire, laisser l'eau s'écouler suivant la pente à certains jours.

15. Le khammàs doit labourer pendant l'hiver, moissonner pendant l'été, et payer la part qui lui incombe de l'achour.

16. S'il meurt avant la fin de son travail, ses héritiers doivent l'achever à sa place.

17. L'homme qui a répudié sa femme reprend ce qu'il a payé pour elle, soit d'elle-même, soit de son ouali.

18. Si la femme divorcée a un enfant, l'homme n'est pas tenu aux aliments envers le père (de la femme).

19. Si la femme s'est enfuie de la maison de son mari dans la

maison de son père et y est morte, les frais de l'ensevelissement reviennent au mari.

20. Si la femme a laissé quelque chose de son cedâq, le mari en hérite.

21. Si le mari meurt, la femme retire son cedâq de ce qu'il laisse.

22. Si quelqu'un perd une bête en la faisant couvrir, le prix en est au compte de la Djemâa.

23. Si la bête est excellente, elle est estimée cinquante douros; si elle est de qualité moyenne, quarante douros; si elle est passable, trente douros.

24. Les répartitions se font, chez nous, par tête.

25. La femme qui a tué son enfant ou dissimulé sa grossesse est, si le fait est prouvé, lapidée jusqu'à la mort.

26. A la naissance d'un enfant mâle, le père donne des repas pendant sept jours; après la circoncision, il donne le repas solennel aux gens du village.

27. Quant à la chefâa, il n'y a pas de chefâa de fraction à fraction. Elle ne s'exerce qu'en faveur de l'associé, de l'absent et de l'impubère.

28. Quant aux frais d'hospitalité des étrangers, ils sont supportés à tour de rôle. Quiconque s'y refuse quand son tour est venu, paye deux douros et demi d'amende.

29. Quiconque refuse de prendre part à un travail commandé par la Djemâa, par exemple, la réparation d'un chemin, paye trois douros d'amende. Si la Djemâa ajoute quelque autre corvée à ce travail, et si quelqu'un perd de ce fait un animal, la perte en est supportée par la Djemâa.

30. Quand la Djemâa désire prendre une décision quelconque, elle doit se réunir dans la mosquée et non ailleurs.

31. Quiconque cèle un témoignage paye vingt-cinq francs d'amende.

32. Le khodja de la Djemâa enseigne la lecture aux enfants, et est mouedden de la mosquée. Il est récompensé par les gens du village. Il reçoit un mouton le jour du Aïd el-Kebir; on lui donne une certaine quantité de beurre au printemps, et de grains en été; il reçoit la fetra, le jour du feteur.

33. Quiconque introduit un troupeau dans le jardin d'autrui paye deux douros d'amende. Cette amende est infligée au berger et non à son maître.

34. Si deux hommes en viennent aux mains et se déchirent avec les ongles, chacun d'eux paye un douro d'amende.

35. Quiconque a frappé avec une pierre et a causé une blessure paye deux douros d'amende.

36. Quiconque a frappé avec un couteau ou une pioche paye cinq douros d'amende.

37. Quiconque a frappé seulement avec le plat de ces instruments paye deux douros et demi d'amende.

38. Quiconque a frappé avec une faucille paye un douro d'amende.

39. Quiconque est l'auteur d'une rixe dans un temps de discorde paye trois douros d'amende.

40. Quiconque prononce une parole injurieuse contre la Djemàa paye deux douros d'amende.

41. Quiconque injurie une femme paye un douro d'amende.

42. La femme qui injurie un homme paye un douro d'amende.

43. Si deux femmes se querellent violemment, chacune d'elles paye un douro d'amende.

44. Quiconque s'asseoit près de la source sans raison valable paye un douro d'amende.

45. Si un homme arrose son jardin ou son champ au moyen d'un canal de dérivation, et si quelque autre rompt ce canal, ce dernier paye un douro d'amende.

46. Quiconque a volé du grain dans une récolte, soit le jour, soit la nuit, paye deux douros d'amende et une indemnité d'une valeur égale à la chose volée.

47. Si un homme est mort laissant une femme et des enfants, et si cette femme s'est ensuite remariée avec quelqu'un de ses proches, c'est ce proche parent qui est héritier àceb.

48. Quiconque a volé du grain sur une aire paye cinq douros d'amende et une indemnité proportionnelle.

49. Quiconque a volé une poule paye un douro d'amende et une indemnité de deux francs pour la poule volée.

50. Quiconque a volé un mouton paye, si le fait est prouvé, cinq douros d'amende et une indemnité de deux moutons.

51. Quiconque refuse de prendre part à un travail commandé par la Djemàa paye un douro d'amende.

52. Quiconque s'abstient de paraître à l'ensevelissement d'un mort paye un douro d'amende.

53. Quiconque a coupé une branche d'olivier greffé paye cinq douros d'amende.

54. Quiconque a coupé un chêne à glands doux paye un douro d'amende.

55. Quiconque a coupé un olivier sauvage paye un douro d'amende.

56. Quiconque laisse manger par ses bêtes, dans un champ, des baies d'olivier, paye un douro d'amende.

57. Quiconque a répudié sa femme, puis l'a reprise, paye cinq douros d'amende.

58. Le bien laissé par un homme à sa mort est partagé entre ses héritiers mâles, à l'exclusion des femmes. Les femmes n'ont droit qu'à la nourriture.

59. Quiconque a vivifié, en vue du labourage, une terre qui ne lui appartient pas, a le droit de la cultiver seul pendant trois ans, mais ensuite elle fait retour à son propriétaire.

60. Si plusieurs hommes sont associés pour la culture d'un terrain, et si l'un d'eux meurt laissant des enfants jeunes et incapables de cultiver leur part, les associés cultivent ce terrain sans empêchement, et quiconque veut les en empêcher est passible d'une amende de deux douros.

61. Si une femme s'est enfuie de la maison de son mari dans celle de son père, son affaire dépend entièrement de son mari, lequel la répudie ou l'entrave (défend qu'elle se remarie, sans la reprendre) à son gré.

62. Quiconque a eu des relations coupables avec une femme paye vingt-cinq douros d'amende, et le mari est libre de le tuer ou de le laisser aller.

63. Quiconque conduit paître ses bêtes sur un terrain dont le arch est détenteur paye deux douros d'amende.

64. Quiconque conclut un acte de société sans la présence d'un des membres de la Djemâa paye cinq douros d'amende.

65. Quiconque corrompt la source en y lavant ses vêtements paye cinq douros d'amende.

66. Quiconque « a coupé la route », les armes à la main, paye cinq douros d'amende, et rend ce qu'il a volé.

67. Quiconque se refuse à une prestation, quand vient son tour, paye un douro d'amende.

68. Quiconque refuse de prendre part à une battue, quand vient son tour, paye un douro d'amende.

69. Si le khammâs et le berger n'ont pas terminé leur travail, on fait les comptes et il leur est remis le prix du travail effectué.

70. Quiconque a tué sa femme paye vingt-cinq douros au ouali de sa femme et dix douros d'amende.

71. Quiconque engage une dispute avec l'amîn ou quelqu'un des kebar de la Djemâa paye deux douros d'amende.

72. Quiconque a labouré dans un cimetière paye cinq douros d'amende, et quiconque y a établi une aire à grains paye trois douros d'amende.

73. Quiconque néglige de paraître dans la Djemâa quand elle se réunit paye un douro d'amende.

74. Quiconque a excité un tumulte devant la Djemâa paye cinq douros, et quiconque a menacé avec une arme à feu, dix douros d'amende.

75. L'amîn, s'il a donné asile à un voleur ou mangé (distrait) une part de l'argent de la Djemâa, paye dix douros d'amende.

76. Quiconque excite du trouble parmi les gens en propageant des calomnies et de mauvais propos paye un douro d'amende, et en cas de récidive, est chassé du pays.

77. Au moment du battage, tous les habitants logent dans leurs maisons, afin que si quelque incendie se produit, ils soient présents et capables de l'éteindre.

78. Si une femme a volé des vêtements dans une maison, elle est passible d'une amende de cinq douros et rend les vêtements volés.

79. Quiconque sert négligemment la diffa des hôtes paye un douro d'amende.

80. Si un taureau meurt pendant l'hiver, la Djemâa en partage la chair, et donne au propriétaire huit douros et la peau de l'animal. Si le taureau meurt pendant l'été ou le printemps, la valeur en est de quinze douros.

81. Chez nous, le médecin n'est passible d'aucune indemnité en cas de mort d'un des sujets qu'il soigne.

82. Quiconque est allé s'établir dans le pâturage sans autorisation de l'amîn et des kebar de la Djemâa paye deux douros d'amende et revient à la dechera. Quand l'amîn juge le moment venu de bâtir les huttes, un homme le publie dans la dechera.

83. Chez nous, le forgeron travaille et reçoit pour salaire en été deux saas d'orge, outre le saa de la Djemâa, et en hiver un saa de blé.

84. Quiconque a commis un vol de fruits ou de légumes dans un jardin paye, si le fait est prouvé, dix douros d'amende et vingt douros d'indemnité au propriétaire du jardin.

85. Quiconque a causé des dégâts ou arraché des plants dans un jardin paye une indemnité à l'estimation des Grands de la Djemâa. Pour chaque arbre endommagé, le délinquant est passible d'une amende de quinze douros.

KANOUN

DE LA TRIBU DES BENI IALA.

1. Quiconque a percé le mur d'une maison paye dix douros d'amende.

2. Quiconque a volé une bête de service paye cinq douros d'amende et une indemnité proportionnelle, savoir : pour un cheval de race ou une jument, soixante douros; pour un mulet, cinquante douros; pour un âne, cinq douros; pour un bœuf, vingt douros; pour un mouton, trois douros; pour une chèvre, deux douros et demi.

3. Quiconque a volé dans un jardin paye un douro d'amende et une indemnité proportionnée au dommage.

4. Quiconque a mené paître ses bêtes dans un jardin ou dans un champ ensemencé, paye un douro d'amende et indemnise le propriétaire.

5. Quiconque a volé des olives ou du grain paye deux douros d'amende et indemnise le propriétaire.

6. Quiconque a volé dans un silo paye quatre douros d'amende et indemnise le propriétaire.

7. Si deux enfants se battent, chacun d'eux paye un quart de réal.

8. Quiconque a volé dans un moulin paye trois douros d'amende et indemnise le propriétaire.

9. Quiconque a frappé son adversaire avec la main paye deux francs d'amende.

10. Quiconque a blessé quelqu'un dans une dispute paye un douro d'amende.

11. Quiconque a frappé avec un bâton paye deux douros d'amende.

12. Quiconque a violé la anaïa de la Djemâa paye cinq douros d'amende.

13. Quiconque a conduit son troupeau à la montagne, sans autorisation de la Djemâa, paye deux douros et demi d'amende.

14. Quiconque a volé des glands paye un douro d'amende.

15. Quiconque a coupé un arbre paye un douro d'amende.

16. Quiconque a mis le feu dans la montagne après la moisson paye sept douros d'amende.

17. Quiconque a incendié une maison, ou une moisson, ou une meule de paille ou de foin, paye vingt-cinq douros d'amende.

18. En cas de mariage comme en cas de divorce, le Qâdi n'a droit à rien.

19. Quiconque s'enfuit avec une femme est passible de vingt douros d'amende; son bien est vendu et il est banni du pays.

20. L'homme qui répudie sa femme garde son droit sur elle.

21. Quiconque a commencé de battre son grain avant le jour fixé par la Djemâa paye deux douros et demi d'amende.

22. Si quelqu'un a tué son frère dans l'intention d'en hériter, le bien du meurtrier et le bien du mort reviennent à la Djemâa.

23. Quiconque a fait une donation à la Djemâa ne peut en aucune façon revenir sur sa parole.

24. Si un homme a fait une donation à sa mère, à ses filles ou à ses sœurs, elles en peuvent jouir tant qu'elles demeurent dans la maison de leur ouali; mais elles n'y ont plus droit si elles se marient.

25. La donation de l'homme à la femme n'est pas valable. La femme ne peut posséder que ses vêtements.

26. Les femmes n'ont rien à prétendre d'un héritage.

27. Quiconque a épousé une femme, vierge ou non vierge, puis l'a répudiée, n'a aucun droit de réclamer quoi que ce soit de la somme versée par lui à son ouali.

28. Quiconque a eu des relations avec une jeune fille doit l'épouser; s'il s'y refuse, il paye vingt-cinq douros d'amende.

29. Quiconque a eu des relations avec une femme mariée paye, si le fait est prouvé, dix douros d'amende.

30. Quiconque s'est assis près de la fontaine paye un douro d'amende.

31. Quiconque a répudié sa femme, puis l'a reprise, paye deux douros et demi d'amende, et quiconque a prêté dans ce cas son assistance paye un douro.

32. Quiconque a porté un faux témoignage paye deux douros et demi d'amende.

33. Quiconque a témoigné, puis est revenu sur son témoignage, paye un douro d'amende.

34. Quiconque est convaincu d'avoir calomnié un homme paye quatre francs d'amende.

35. Quiconque a épousé une femme avant l'expiration de la aïdda paye dix douros d'amende.

36. Quiconque a demandé une femme en mariage pendant la aïdda paye cinq douros d'amende.

37. Quiconque refuse d'ester en justice paye un douro d'amende.

38. Si une femme répudiée vient à mourir, son mari reçoit la moitié de la dot de son ouali.

39. Quiconque a frappé un homme et lui a crevé un œil paye trois douros d'amende, plus une dià de cinq douros au blessé.

40. Quiconque a frappé un homme et lui a cassé une dent paye trois douros d'amende; le blessé a droit à vingt-cinq douros.

41. La chefâa appartient à l'associé, à l'enfant et à l'absent.

42. Celui qui a frappé avec une arme à feu paye dix douros d'amende; s'il n'a fait que saisir l'arme sans frapper, il paye cinq douros.

43. Celui qui a frappé avec un sabre paye cinq douros d'amende; s'il n'a fait qu'en menacer, l'amende est de deux douros.

44. Celui qui a frappé avec une pioche paye cinq douros d'amende; s'il n'a fait que menacer, l'amende est deux douros et demi.

45. Le constructeur d'un moulin reçoit six douros pour prix de son travail, et a droit au quart du produit du moulin. Il en est de même pour le pressoir à huile.

46. Dans le cas de partage d'un terrain entre des associés, si un des associés prétend être lésé, il peut faire recommencer le partage jusqu'à parfait accord.

47. Le communal appelé El-Benia est partagé en trois parts. Un tiers est aux Aoulàd bou Beker avec les Aoulàd Anboun et les Aoulàd Mendil, à l'exclusion des Aoulàd El-Qediaa; un tiers aux Aoulàd Djajem, aux Aoulàd Maàmar et aux Aoulàd Abd Allah ben Aïssa, à l'exclusion des Ahel Eqna; un tiers enfin aux Aoulàd El-Hadjebah et aux Aoulàd Yayia, à l'exclusion des Ahel Taghermet.

48. Personne n'a droit de détruire la digue ancienne.

49. Le khammâs reçoit un cinquième et travaille; le berger est payé sur le produit du troupeau.

50. Le berger qui égare une tête de bétail doit payer une indemnité.

51. Si quelqu'un a emprunté un mouton et ne l'a pas restitué, le propriétaire du mouton a droit à un demi-douro par an d'indemnité jusqu'à parfait remboursement.

52. Quiconque fait paître son troupeau dans un verger d'oliviers greffés paye quatre douros d'amende.

53. Quiconque, après avoir marié sa fille, la reprend, paye cinq douros d'amende.

54. Celui qui a cultivé un champ sans l'autorisation du propriétaire, ne peut en revendiquer les produits.

55. Celui qui a cultivé un champ avec l'autorisation du propriétaire, peut en percevoir les fruits pendant trois ans.

56. Quand deux associés ont mis en commun des moutons ou des bœufs, si l'un d'eux veut partager avant la récolte, il ne le peut ; il doit attendre que la récolte soit terminée.

57. Quiconque profère des invectives contre quelqu'un, sans raison valable, paye **un franc** d'amende.

58. Si un enfant en bas âge devient orphelin, ses parents vendent son patrimoine, et le prix lui en est remis au moment de sa puberté.

59. Quand un homme est mort laissant une femme et des enfants, si la femme désire rester avec ses enfants, ces derniers payent la somme que son ouali a droit d'exiger d'elle.

60. L'association pour l'élevage des chevaux prend fin lorsque le poulain n'a plus besoin de sa mère ; sinon, on fait une convention spéciale pour deux ans et même davantage.

61. Si quelqu'un afferme une terre en spécifiant qu'elle sera vivifiée par une plantation, le fermier a droit au quart des produits.

62. Si l'amîn réclame à un homme une amende légalement due, et si ce dernier refuse de la payer, l'amîn le frappe d'une autre amende jusqu'à ce qu'il se soit libéré.

63. Quiconque a tué un homme paye vingt-cinq douros d'amende; quant à la dià, elle est de trois cents douros.

64. Quiconque refuse de couvrir sa maison paye un douro d'amende, si son refus contrevient à un ordre de l'amîn.

65. Quiconque refuse d'ester en justice paye un douro d'amende.

66. Quiconque laboure un jeudi paye un douro d'amende.

67. Quiconque refuse de prendre part à une corvée paye un douro d'amende si le lieu du travail est proche, et trois douros s'il est éloigné.

68. Quiconque refuse d'ensevelir un mort, étant présent, paye un demi-douro d'amende.

69. Si quelqu'un réclame une dette sans fournir de preuve, le serment est déféré au défendeur, sans plus.

70. Si le khammâs a une femme, le maître de la charrue paye sept karoui et demi d'orge et un pot d'huile. Il en est de même pendant l'été, et sa femme porte le grain sur l'aire avec la femme du maître de la charrue.

71. Si le khammâs meurt avant l'accomplissement de son travail, ses héritiers le terminent à sa place.

72. Un homme possède une digue pour l'arrosage, un autre en possède une en contre-bas. Si la digue supérieure a été construite la première, la digue inférieure n'a droit qu'à l'eau qui déborde par-dessus la première. En cas de travail à ladite digue, l'eau qui s'échappe est partagée par moitié. Si la digue inférieure a été construite la première, l'eau appartient d'abord à cette digue et le surplus à la digue supérieure.

73. Quiconque achète des champs ou des arbres doit exiger un titre écrit qui justifie des hypothèques dont ils sont grevés.

74. Quand les Grands de la Djemâa sont convenus de bâtir un

village sur le bien d'un particulier, ce dernier n'a droit qu'au remboursement de la valeur de son bien. De même si la Djemâa a résolu de construire un pont ou d'ouvrir une route, le propriétaire du terrain ne peut en exiger plus de la valeur. En cas de désaccord, il est passé outre à son opposition.

75. Tous les frais occasionnés par la réception des hôtes étrangers qui se présentent à la Djemâa sont supportés par les membres de la Djemâa et répartis par feux.

76. La cotisation aumônière (repas commun) se répartit par têtes.

77. Chez nous, la chefâa est exercée par les proches, et ainsi de suite, de fraction en fraction.

78. Si quelqu'un organise un festin, tous ses amis l'assistent en vue du plaisir. Celui d'entre eux qui a payé un demi-douro reçoit du maître du festin quatre coudées de mousseline; celui qui a payé un douro reçoit également quatre coudées de mousseline et une portion de nourriture.

79. Si quelqu'un possède des oliviers sur le terrain d'autrui, et si le propriétaire dudit terrain le laboure au moment de la cueillette des olives, ce dernier doit avertir le propriétaire des oliviers, afin qu'il les recueille avant que le labour soit commencé. En cas de négligence, le propriétaire du terrain n'est pas responsable.

80. Si une femme s'est enfuie de la maison de son mari dans celle de son ouali, et y est morte, les frais de l'ensevelissement sont à la charge du mari.

81. Dans le cas où une femme est répudiée étant nourrice, si le mari réclame l'enfant, et si la femme ne consent pas à s'en séparer, le mari n'est pas tenu aux aliments.

82. Si un homme est accusé d'un vol, et s'il n'y a pas de preuve

contre lui, on lui demande l'emploi de son temps pendant la nuit du vol, et, s'il en justifie, il n'est pas poursuivi; sinon, il est passible de l'amende portée ci-dessus et paye une indemnité.

83. Le gardien de silos reçoit comme salaire deux saas d'orge par silo d'orge, un saa de froment par silo de froment. S'il a dérobé dans un silo et si le fait est prouvé, il encourt une amende et une punition.

84. Quiconque s'absente du village doit laisser un gardien dans sa maison. Le salaire de ce gardien consiste en deux saas d'orge. Il est responsable de tout dommage commis dans ladite maison.

85. Si quelqu'un attribue des arbres ou une terre à la Djemâa, cette dernière exercera son droit sur le tiers de cette propriété.

86. Chez nous, le jeudi est le jour fixé pour les assemblées générales.

87. Quiconque a tenu secret un témoignage dont la connaissance eût empêché une dispute survenue entre deux plaideurs paye un douro et demi d'amende.

88. Ensuite les Beni Iala ont arrêté le prix qu'il convient de donner pour le mariage de leurs femmes, savoir : pour la fille vierge, trente douros; pour la femme répudiée, une somme proportionnelle à la somme premièrement versée pour elle; pour la femme veuve, quinze douros; en outre, pour son ouali, sept qarouï de froment, un pot de beurre fondu et cinq douros. Quiconque contrevient à cette loi est passible d'une amende de dix douros.

89. Quiconque se livre à un jeu d'argent paye un franc d'amende. En cas de récidive, l'amende est élevée à deux francs.

KANOUN

DE LA TRIBU DES MECHEDALAH.

1. Le prix fixé pour la femme, la première fois qu'elle se marie, est vingt-cinq douros et une brebis de quatre douros.

2. Le prix de la femme répudiée est trente-cinq douros pour son premier mari, cinq douros pour son ouali, et une brebis de quatre douros.

3. Le prix du mariage d'une femme veuve est vingt-cinq douros et une brebis de quatre douros en faveur de son ouali.

4. Quiconque (mari ou ouali) transgresse cette loi et demande une somme supérieure, rend tout ce qu'il a reçu et paye une amende de dix douros.

5. Quiconque a répudié sa femme, puis l'a reprise, paye deux douros et demi d'amende.

6. Quiconque demande en mariage une femme veuve ou répudiée avant l'expiration de l'aïdda paye sept douros et demi d'amende.

7. Chez nous, le partage d'un héritage est réglé par la volonté du testateur.

8. Si le testateur a fait des legs à ses filles, à ses sœurs ou à son père, ces legs leur sont attribués sur le tiers de l'héritage [1].

9. Il en est de même d'une libéralité en faveur de la Djemâa : elle est perçue sur le tiers de la fortune du défunt.

[1] Le tiers de l'héritage constitue la quotité disponible.

10. Chez nous, le droit de chefâa s'exerce pendant trois jours.

11. Dans le cas où les besoins de l'orphelin l'exigent, en ce qui concerne sa subsistance et son habillement, son bien peut être vendu, et cette vente ne donne pas lieu à l'exercice de la chefâa.

12. Si la terre d'un absent a été vendue, cette vente demeure toujours subordonnée à son consentement, quelque longue que soit son absence.

13. Quiconque consent un prêt à terme doit en faire dresser un acte et le faire certifier sans délai par deux témoins honorables.

14. Quiconque vend ou achète à terme doit en faire dresser un acte ou s'adresser immédiatement à deux témoins honorables.

15. Quand les Grands de la Djemâa se sont réunis et ont prononcé une interdiction, puis l'ont écrite sur le registre, si quelqu'un entreprend de converser avec les gens de la Djemâa ou avec les témoins, il est possible qu'il les fasse revenir sur leur témoignage; dans ce cas, quiconque se dément paye dix douros d'amende et la décision n'est pas modifiée.

16. Si un bien habous a été vendu et si, après l'accomplissement de la vente, l'ancien possesseur du habous produit un acte justifiant que ce bien est réellement habous, ladite vente est annulée.

17. Si deux hommes en viennent aux mains, chacun d'eux paye un douro d'amende.

18. Quiconque frappe avec une pierre ou seulement menace de s'en servir paye deux douros d'amende.

19. Quiconque donne un coup de bâton ou menace seulement de le donner paye trois douros d'amende.

20. Quiconque donne un coup de sabre ou menace seulement de le donner paye quatre douros d'amende.

21. Quiconque frappe avec une petite pioche, ou un couteau, ou une faucille, paye trois douros d'amende.

22. Quiconque menace d'une arme à feu paye dix douros d'amende.

23. Quiconque se sert de la même arme paye dix douros d'amende.

24. Quiconque conduit des bœufs dans un champ ensemencé paye un douro d'amende et indemnise le propriétaire.

25. Quiconque fait paître des moutons ou des chèvres dans un champ ensemencé paye un douro d'amende et une indemnité.

26. Quiconque conduit des animaux dans un verger d'oliviers ou de figuiers et, en général, d'arbres fruitiers, paye un douro d'amende et indemnise le propriétaire.

27. Lesdites amendes et indemnités sont au compte du berger.

28. Quiconque détériore un jardin potager en y introduisant des animaux paye deux douros d'amende et indemnise le propriétaire.

29. Quiconque arrache la haie d'un jardin potager ou d'un champ ensemencé paye un douro d'amende.

30. Quiconque excite du désordre en répandant des propos calomnieux paye cinq douros d'amende.

31. Quiconque rompt le jeûne sans excuse paye un douro d'amende.

32. Quiconque est convaincu d'avoir volé un mouton paye deux douros et demi d'amende et indemnise le propriétaire.

33. La femme qui insulte un homme paye un douro d'amende, et l'homme qui adresse à la femme un propos injurieux, deux douros.

34. L'homme qui insulte une réunion d'hommes paye trois douros d'amende.

35. L'homme qui a violé une anaïa, soit celle d'un particulier, soit celle de la Djemâa, paye deux douros et demi d'amende.

36. Quiconque est convaincu d'avoir mis le feu à une maison ou à une meule, paye une amende de vingt-cinq douros et une indemnité proportionnelle.

37. Quiconque a mis le feu à des oliviers, à des figuiers, et en général à des arbres fruitiers, paye un douro d'amende par arbre et indemnise les propriétaires.

38. Quiconque est convaincu d'avoir servi un repas empoisonné par maléfice, soit à un homme, soit à une femme, soit à un vieillard, soit à un enfant, paye vingt-cinq douros d'amende et est lapidé jusqu'à la mort.

39. Quiconque est convaincu d'avoir percé le mur d'une maison ou renversé une haie ou une clôture, soit la nuit, soit le jour, paye dix douros d'amende.

40. Si un homme habituellement soupçonné de vol a été vu passant dans un pâturage et s'il manque dans ce pâturage une tête de bétail, la Djemâa le condamne à payer une indemnité au propriétaire.

41. Quiconque porte un faux témoignage paye cinq douros d'amende.

42. Quiconque a reçu un témoignage et le tient secret paye cinq douros d'amende.

43. Quiconque refuse de payer une amende qui lui a été infligée est condamné à en payer le double.

44. Quiconque a reçu un dépôt et prétend l'avoir perdu est acquitté s'il fournit la preuve de ce fait. S'il ne le peut, le serment lui est déféré.

45. Si un homme est accusé de vol sans preuves suffisantes, le serment lui est déféré.

46. Si un propriétaire ayant emmagasiné son grain dans des silos éloignés du village est victime d'un vol, le village n'est pas responsable.

47. Quiconque est parti laissant divers objets dans sa maison, sans y préposer de gardien, paye un douro d'amende; s'il est volé, il n'a rien à réclamer aux gens du village.

48. Quiconque met sa terre en gage pour un espace de trois ans, puis rend l'argent prêté au délai fixé, recouvre sa terre. S'il met sa terre en vente, le prêteur peut exercer une sorte de préemption.

49. Les contrats en vue de l'élevage en commun des moutons, chèvres, bœufs et chevaux, sont limités à trois années.

50. Quiconque désire mettre le feu à la broussaille doit premièrement avertir ses voisins; sinon, il paye une indemnité proportionnelle au dommage.

51. Si un créancier réclame une dette sans apporter des preuves suffisantes, le serment lui est déféré.

52. Si un homme possède une digue dont il se sert pour l'arrosage, et si un autre en possède une en contre-bas, le propriétaire de la digue inférieure peut profiter de l'eau qui déborde.

53. Le khammâs travaille de moitié pendant l'hiver. Pendant l'été, il travaille, avec le propriétaire de la moisson, à porter les javelles sur l'aire. Si ce dernier a une ânesse, on l'emploie; sinon, tous les deux se partagent le fardeau.

54. Si le khammâs est convenu avec le maître du joug de ne pas payer l'achour, cet accord est valable; sinon, le khammâs en paye le cinquième.

55. Si une femme s'est enfuie de la maison de son mari dans celle de son ouali et y est décédée, les frais de l'ensevelissement sont à la charge du mari.

56. Si une bête est morte par suite d'une corvée, la Djemâa n'en est pas responsable [1].

57. Le repas commun [2] est divisé en portions. S'il est le résultat d'une libéralité privée, le nombre des portions répond à celui des têtes. S'il est le résultat d'une collecte, ce nombre répond à celui des maisons.

58. La femme convaincue d'avoir pris des drogues pour se faire avorter paye la diâ. En cas de doute, le serment lui est déféré.

59. Chez nous, le crieur public est affranchi des corvées.

60. Au moment de la naissance d'un enfant, les femmes du voisinage viennent trouver la mère du nouveau-né pour la féliciter et lui apportent des œufs. Si le nouveau-né est un garçon, le père donne un repas le septième jour.

61. Quiconque refuse de contribuer à son tour à l'hospitalité [3] paye un douro d'amende.

62. Quand un propriétaire possède un terrain sis près d'un chemin ou d'un cimetière ou d'une mosquée, si la Djemâa lui demande d'en acheter une partie dont elle a besoin, il ne peut refuser. Au besoin, on passe outre à son consentement.

63. Si la Djemâa est convenue de faire exécuter un travail d'utilité publique, quiconque refuse d'y prendre part sans excuse valable paye un douro d'amende.

64. Le travail est interdit le mercredi : c'est le mercredi que la Djemâa se réunit pour régler les affaires. Ce même jour, les malheureux demandent des bœufs pour labourer pendant la saison des labours.

65. Deux hommes s'étant associés pour l'exploitation d'un

[1] Voyez ci-après art. 73. — [2] Le repas commun est une institution en Kabylie (voir la préface). — [3] Institution kabyle (voir la préface).

moulin ou d'un pressoir à huile, celui des deux qui refuse de travailler est contraint de vendre sa part à son associé.

66. Quand un décès survient, soit d'un homme, soit d'une femme, tous les habitants du village doivent cesser de travailler ce jour-là afin d'assister à l'enterrement, et quiconque travaille paye un douro d'amende.

67. Quiconque refuse de garder le troupeau à son tour paye un demi-douro d'amende.

68. Quand un homme se marie et désire aller trouver sa fiancée, tous les gens du village l'accompagnent jusqu'à la maison de cette dernière. Quiconque s'abstient de cette conduite paye un douro d'amende.

69. A chaque naissance d'enfant, le père paye un douro et demi aux gens du village en signe de joie et de réjouissance.

70. Si deux femmes en viennent aux mains, chacune d'elles paye un douro d'amende.

71. Si un propriétaire et un berger ont conclu un marché pour la garde d'un troupeau pendant un an, et si l'un d'eux veut résilier ce marché, cela se peut. On fait alors le compte du berger. Il en est de même pour l'instituteur qui enseigne à lire aux enfants.

72. L'associé a le droit d'exercer la chefàa pendant trois jours. Les frères ni les gens de la fraction (*ferka*) ne peuvent exercer la chefàa.

73. Si quelqu'un a perdu un animal par suite d'une corvée, le prix lui en est remboursé par la Djemàa, et ce prix est de vingt-cinq douros [1].

[1] Cet article contredit un article précédent (n° 56). Il faut y voir plutôt une correction. Nous trouvons encore un exemple de ce procédé à la fin même du kanoun.

74. Quiconque a volé un cheval ou un mulet paye dix douros d'amende et cinquante douros d'indemnité au propriétaire.

75. Quiconque est convaincu d'avoir volé une jument paye dix douros d'amende et soixante douros d'indemnité au propriétaire.

76. Quiconque est convaincu d'avoir volé un âne paye cinq douros d'amende et dix douros d'indemnité.

77. Le khammâs qui refuse de travailler sans excuse valable n'a droit qu'à un franc de la part du maître du joug. Si l'empêchement vient de ce dernier, le khammâs retire le prix entier de son travail.

78. Quand il incombe à un orphelin de payer une dette contractée par son père, son bien ne peut être vendu avant qu'il ait atteint l'âge prescrit pour le jeûne.

79. Quiconque a excité du bruit et du tumulte au sein de la Djemâa paye cinq douros d'amende.

80. Il est interdit à qui que ce soit de revenir sur une affaire ancienne et réglée depuis longtemps.

81. Quiconque désire vendre sa terre doit l'offrir d'abord aux membres de sa ferka. S'ils refusent de l'acheter, il peut la vendre à un étranger.

82. Aucun bien mechmel, quelle que soit la communauté à laquelle il appartienne, tribu, village ou fraction, ne peut être vendu par un particulier sans qu'il se soit présenté devant la Djemâa (et ait obtenu son consentement).

83. Si quelqu'un détient un acte constatant qu'un bien est mechmel et refuse de le remettre entre les mains des propriétaires, la Djemâa confisque sa fortune et le bannit.

84. Quiconque a violé la anaïa d'un village ou d'une fraction, paye vingt-cinq douros d'amende, s'il n'a pas commis de meurtre; mais s'il a commis un meurtre, il est puni de mort.

85. Les frais de l'hospitalité accordée aux étrangers se répartissent à tour de rôle entre les habitants du village.

86. Quiconque a déchiré le burnous d'autrui ou tout autre vêtement paye trois douros d'amende.

87. Quiconque barre un chemin public par une haie ou une construction paye un douro d'amende.

88. Quiconque laboure ou travaille avec la pioche dans un cimetière paye trois douros d'amende.

89. Si le propriétaire d'un terrain fait un bail à complans avec un cultivateur et si ce dernier complante seulement une moitié du terrain, négligeant absolument l'autre moitié, le contrat ne reçoit pas son exécution et le cultivateur ne retire que le prix de son travail.

90. Si, par suite d'un éboulement, des arbres ont été transportés d'un terrain dans un autre, le propriétaire de ces arbres a le droit de les arracher, sans plus.

91. Quiconque a greffé un olivier ou planté un arbre sur le terrain d'autrui, sans autorisation, n'a droit à rien.

92. Si un olivier sauvage se trouve entre deux voisins, celui des deux qui le greffe en recueille seul les fruits. Si la première greffe n'a pas réussi, l'autre voisin peut essayer à son tour, et, en cas de succès, bénéficie seul de son travail.

93. Si deux hommes se sont associés pour greffer ou pour planter, celui des deux qui refuse d'arroser, d'entourer les arbres d'une petite haie, etc., perd son bénéfice au profit de son associé qui exécute tout ce travail.

94. Quiconque refuse de s'acquitter d'une dette est passible d'une amende d'un douro et est contraint de payer ce qu'il doit en *témoignant de son repentir.*

95. Quiconque est convaincu d'avoir frappé quelqu'un pendant son sommeil paye une amende de dix douros.

96. Quiconque est convaincu d'avoir dérobé quoi que ce soit dans la mosquée paye cinq douros d'amende. Toutefois, si la valeur de l'objet dérobé ne dépasse pas huit francs, l'amende n'est que de un douro sans préjudice de l'indemnité.

97. Nous avons inscrit ci-dessus que l'orphelin ne paye aucune dette avant d'avoir atteint l'âge de la puberté; mais les Grands de la Djemâa ont décidé que les dettes du père seraient payées sur la fortune de l'orphelin. En conséquence, les Grands de la Djemâa vendent son bien sans avoir à considérer s'il sert à son entretien ou à sa nourriture.

98. Quand une digue le long de laquelle court de l'eau est ancienne, le propriétaire du terrain sur lequel elle passe n'a pas le droit d'empêcher les propriétaires des terrains inférieurs de se servir de l'eau. Ces derniers ont à charge de l'entretenir. La **saguia supérieure doit** toujours être remplie avant **la** saguia inférieure.

KANOUN

DE LA TRIBU DES BENI AÏSSA.

1. Si deux hommes en viennent aux mains, chacun d'eux paye un douro d'amende.

2. Quiconque frappe avec le bâton paye trois réaux d'amende. Quiconque a apporté un bâton dans une dispute, mais ne s'en est pas servi, paye un douro et demi d'amende.

3. Quiconque frappe avec une pierre paye trois douros d'amende. Quiconque a apporté une pierre, mais ne s'en est pas servi, paye deux douros d'amende.

4. Quiconque frappe avec une hachette paye trois douros d'amende. Quiconque a apporté une hachette, mais ne s'en est pas servi, paye deux douros d'amende.

5. Quiconque frappe avec le sabre paye cinq douros d'amende.

6. Quiconque frappe avec le couteau paye cinq douros d'amende. Quiconque a apporté un sabre ou un couteau dans une dispute, mais ne s'en est pas servi, paye deux douros et demi d'amende.

7. Quiconque a frappé avec une faucille paye un douro et demi d'amende. Quiconque a apporté une faucille dans une dispute, mais n'a pas frappé, paye quatre francs.

8. Quiconque frappe avec une arme à feu, fusil ou pistolet, paye dix-huit douros d'amende. Quiconque apporte une arme à feu dans une dispute, mais ne s'en sert pas, paye huit douros.

9. Quiconque vole une brebis paye un douro d'amende e indemnise le propriétaire.

10. Quiconque a manifestement volé dans un jardin potage paye deux douros d'amende et indemnise le propriétaire en consé quence.

11. De même, quiconque a dérobé dans un verger des figues du raisin ou tout autre fruit, paye, si le fait est prouvé, un amende de deux douros et indemnise le propriétaire en consé quence.

12. Quiconque a percé le mur d'une maison paye, si le fai est prouvé, une amende de dix douros et une indemnité suffisant au propriétaire.

13. Quiconque a volé une jument ou un cheval de prix paye si le fait est prouvé, quinze douros d'amende et cinquante douro d'indemnité au propriétaire.

14. Quiconque a volé un âne paye, si le fait est prouvé, u douro d'amende et trois douros d'indemnité au propriétaire.

15. Quiconque a volé un mulet paye, si le fait est prouvé quinze douros d'amende et trente douros d'indemnité.

16. Quiconque a volé un bœuf ou une vache paye, si le fai est prouvé, cinq douros d'amende et dix douros d'indemnité a propriétaire.

17. Quiconque fait paître du bétail dans un champ cultivé que ce soient des moutons ou des chèvres, paye un douro et dem d'amende. Si ce sont des chevaux ou des mulets, il paye un fran d'amende par tête d'animal. Si ce sont des bœufs, et s'ils sont au dessus de quatre, il paye un douro d'amende.

18. Si quelqu'un fuit en emmenant une femme de la maiso de son mari, on démolit sa maison et on vend sa terre.

19. Quiconque a des relations coupables avec une femme...
....... paye vingt cinq douros d'amende.

20. Si quelqu'un a tué son frère dans l'intention d'en hériter, la Djemâa vend la part du meurtrier et se l'approprie.

21. Quiconque a mis le feu dans la broussaille paye, si le fait est prouvé, deux douros d'amende et une indemnité proportionnelle.

22. Quiconque a mis le feu à une maison habitée paye, si le fait est prouvé, dix douros d'amende, et une indemnité proportionnelle au dégât.

23. Quiconque a mis le feu à une maison vide paye, si le fait est prouvé, cinq douros d'amende.

24. Quiconque a violé la anaïa de la Djemâa paye deux douros d'amende.

25. Quiconque refuse d'obtempérer à la réquisition du Maghzen paye trois douros d'amende.

26. Quiconque refuse d'obtempérer à la réquisition de la Djemâa paye un douro d'amende.

27. Si une femme veuve se querelle avec un homme, elle paye un douro d'amende.

28. La chefâa appartient aux proches parents et à l'associé de notre tribu, et ladite chefâa s'exerce sur les terrains au-dessus du chemin de Bougie. Si l'acheteur appartient à une autre tribu, la chefâa s'exerce au-dessous du chemin comme au-dessus.

29. Si un homme a vendu une terre à un banni, sans avoir averti la Djemâa, cette terre revient à la Djemâa.

30. L'acheteur a recours contre le vendeur pour se faire rembourser la somme qu'il a donnée.

31. Personne ne peut vendre un bien communal, sinon du consentement de la Djemâa.

32. Quiconque s'asseoit près de la source sans raison valable paye cinq douros d'amende.

33. Quiconque s'asseoit près du moulin sans raison valable paye cinq douros d'amende.

34. Le témoin qui revient sur son témoignage paye cinq douros d'amende.

35. Le faux témoin paye cinq douros d'amende.

36. La femme qui tue son mari est lapidée par les Grands de la Djemâa jusqu'à ce que mort s'ensuive.

37. On demande au futur époux d'une fille vierge vingt-cinq douros, une brebis, une mesure de beurre, sept qaroui de blé, sept qaroui d'orge, et sept douros destinés à l'achat de vêtements pour elle.

38. Pour le mariage de la femme veuve, on demande la moitié des quantités et des sommes ci-dessus exprimées.

39. Pour la femme renvoyée, on demande quarante douros, une brebis et trois douros et demi.

40 Quiconque donne ou veut qu'on donne à ses filles et à ses sœurs ne peut donner qu'une rente viagère. A leur mort, ce don revient aux héritiers.

KANOUN

DE LA TRIBU DES BENI KANI.

1. Si deux hommes échangent des propos injurieux, chacun d'eux paye un quart de réal d'amende.

2. S'ils en viennent aux coups, l'amende de chacun d'eux est d'un demi-douro, et celui qui a recommencé la dispute paye un demi-douro.

3. Quiconque engage une querelle, armé soit d'une pierre, soit d'un bâton, soit d'un couteau, soit d'une pioche, sans toutefois s'en servir, paye six francs et six sous d'amende.

4. Quiconque se sert de ces armes paye deux douros et demi.

5. Quiconque vient armé d'une arme à feu, dans une dispute, mais ne s'en sert pas, paye deux douros et demi.

6. Quiconque, dans le même cas, se sert de son arme paye vingt-cinq douros d'amende.

7. Quiconque a tué un homme l'ayant surpris avec sa femme n'est exposé à aucune peine.

8. Quiconque a volé le jour, paye une amende de cinq douros, et le propriétaire est maître d'exiger de lui ce qui lui plaît sans restriction.

9. Quiconque désire entrer dans une maison privée doit appeler le propriétaire trois fois. S'il ne reçoit pas de réponse et entre quand même, il paye une amende d'un douro, dans le cas

où il peut être soupçonné de vol. Si aucun soupçon ne peut peser sur lui, il ne paye pas d'amende.

10. Quiconque est convaincu d'avoir volé la nuit paye dix douros d'amende.

11. Quiconque affecte de la négligence dans l'exécution d'une corvée commandée par la Djemâa paye un demi-douro d'amende par jour de corvée. Le malade est excusé.

12. Au moment où nous montons dans la montagne pour faire paître notre troupeau, nous constituons des gardiens, et, s'il manque quelques bêtes, ce sont ces gardiens qui sont responsables.

13. Quiconque est convaincu d'avoir volé une bête du troupeau dans la montagne paye vingt-cinq douros d'amende, et le propriétaire fixe à son gré l'indemnité.

14. Si une bête s'égare, le berger en est responsable. Il paye également une indemnité, s'il en égorge quelqu'une sans raison valable; mais si un animal est tombé du haut d'un rocher ou dans un précipice, il lui est permis de l'égorger.

15. Si quelqu'un tue un de ses parents pour en hériter, la Djemâa le met à mort et recueille à la fois les biens du mort et ceux du meurtrier.

16. Si le meurtrier s'est enfui et est sorti du pays, il ne peut y revenir.

17. L'orphelin reste sous la tutelle de ses parents jusqu'à ce qu'il ait atteint sa puberté.

18. Quand un créancier réclame une dette à son débiteur, si ce dernier refuse de payer, le créancier en avertit l'amîn de la Djemâa. Si le débiteur persiste dans son refus, l'amîn le condamne à un demi-douro d'amende et au payement immédiat de la dette.

19. Si le débiteur se prend de querelle avec le créancier, il

paye une amende d'un demi-douro, mais le créancier n'a droit à aucune indemnité.

20. Si un homme épouse une fille vierge, le prix fixé est trente douros.

21. Le prix de la femme divorcée est de quarante douros. Le prix de la femme veuve est de vingt douros.

22. Celui qui revient à sa femme après l'avoir répudiée paye cinq douros d'amende, et le ouali de la femme paye deux douros et demi.

23. Chez nous, la chefâa peut être exercée par les proches parents présents pendant trois jours. Pour les absents, le délai peut être prolongé de quinze jours à une année.

24. On n'exerce la chefâa que pour soi-même, jamais pour autrui.

25. Si deux femmes échangent des propos injurieux, chacune d'elles paye une amende d'un quart de réal.

26. Si elles en viennent aux mains, chacune d'elles paye deux francs d'amende.

27. La donation n'est assurée que par la prise de possession Toute libéralité faite par un particulier à la Djemâa ou à toute autre personne est prise sur le tiers de sa fortune.

28. Quiconque mène paître un troupeau de moutons ou de chèvres, des bœufs ou des mulets, dans un champ ensemencé, paye six sous par pas, et, si ce champ se trouve au-dessous de la saguia, un demi-douro d'amende. Le propriétaire du champ fixe à son gré l'indemnité.

29. Au moment de la maturité des olives et des figues, si la Djemâa a fait proclamer que nul ne pourra commencer la cueillette avant qu'elle en ait donné l'autorisation, quiconque contrevient à cette défense paye quatre francs.

30. Quiconque a violé la anaïa de la Djemâa dans une querelle paye un douro d'amende.

31. Si deux hommes se prennent de querelle dans une séance de la Djemâa, celui qui a commencé paye un douro d'amende, et le second, un demi-douro.

32. Chez nous, il n'y a pas de partage d'héritage (avec les femmes).

33. Si quelqu'un nomme un tuteur à ses enfants, ce tuteur a droit au tiers de la fortune.

34. Chez nous, le bien mechmel appartient à la tribu (arch). Quiconque habite avec nous, serait-il d'origine étrangère, a droit d'en user; d'autre part, quiconque s'est éloigné de notre tribu, en serait-il originaire, est déchu de ce même droit.

35. Quand deux frères se prennent de querelle et se battent, s'ils habitent la même maison ils n'encourent aucune amende; sinon, ils sont considérés comme s'ils étaient étrangers l'un à l'autre.

36. Quiconque vient d'être père d'un enfant mâle paye un demi-douro à la Djemâa.

37. Quiconque a mis le feu dans un village, soit la nuit, soit le jour, et a causé quelque dommage, paye vingt-cinq douros d'amende et une indemnité proportionnelle.

38. Quiconque loge un étranger dans sa maison est responsable du mal qu'il peut faire.

39. Quiconque tue un homme qui entretient des relations coupables avec sa femme ne paye pas d'amende. La Djemâa perçoit vingt-cinq douros d'amende sur la fortune du mort.

40. Chez nous, le témoignage de la femme outragée est valable.

41. Le témoignage du berger est valable contre le voleur

42. Le jour où la Djemâa est réunie, quiconque se mutine contre l'amîn ou quelqu'un des temmân paye deux douros et demi d'amende. Les laboureurs (ouvriers) payent un demi-douro.

43. Quiconque engage une dispute avec l'amîn ou un des temmân paye un demi-douro d'amende.

44. Quiconque revient sur son témoignage paye un demi-douro d'amende.

45. Quiconque frappe un enfant qui n'a pas atteint sa puberté paye un demi-douro d'amende.

46. Quiconque laboure le long d'un chemin de passage et n'entoure pas son champ d'une haie, n'a aucune indemnité à réclamer quand ce champ est envahi par les animaux.

47. Tous les habitants du village doivent contribuer à tour de rôle aux frais d'hospitalité, excepté en ce qui concerne la viande, laquelle est aux frais de la Djemâa.

48. Si la Djemâa désire exécuter un chemin ou tout autre travail d'utilité publique sur le terrain d'un particulier, elle ne peut le faire qu'avec l'agrément du propriétaire.

49. Chez nous, le khammâs ne reçoit pas de salaire pendant l'été.

50. Si quelqu'un possède des oliviers sur le terrain d'autrui et si le propriétaire du terrain veut le labourer, il suffit que ce dernier avertisse le propriétaire des oliviers qu'il ait à ramasser ses fruits : cela fait, il peut commencer son labour, et si le propriétaire des oliviers a été négligent, il n'a droit à aucune indemnité.

51. Chez nous, le repas public est divisé en portions. S'il est le résultat d'une libéralité, ces portions répondent au nombre des âmes ; s'il est le résultat d'une collecte, elles répondent au nombre des maisons.

52. Dans le cas où une femme a bu des drogues pour se faire avorter, et y est parvenue, si l'enfant était un garçon, la famille réclame la vengeance (la mort) au ouali; si c'était une fille, elle lui réclame la diâ.

53. Chez nous, l'eau qui court dans les canaux d'irrigation est divisée entre les gens d'en haut et ceux d'en bas.

54. Quiconque refuse de payer une amende est condamné au double.

55. Si quelqu'un a mis de côté chez soi l'argent nécessaire au payement d'une amende, et si cet argent lui est dérobé, le voleur le rembourse et paye à titre d'amende une somme égale.

56. Quiconque a dit à un témoin : « Porte tel témoignage pour débouter la partie adverse », paye un demi-douro d'amende.

57. Quiconque a tenu secret un témoignage dans l'intention d'accroître la discorde entre deux adversaires, paye deux douros et demi d'amende.

58. Quiconque propage des propos calomnieux parmi les gens paye deux douros d'amende.

59. Si quelqu'un a perdu une ânesse dans une corvée commandée par la Djemâa, ladite Djemâa est tenue de lui en rembourser le prix.

60. Chez nous, tous les travaux sont suspendus le jeudi; ce jour-là, les malheureux demandent des bœufs de labour dans la saison des labours.

61. Si quelqu'un fait donation d'un champ, ou d'un figuier, ou d'un olivier, cette donation est au profit des pauvres.

62. Si quelqu'un porte une accusation de vol contre un homme, sans fournir de preuves, le serment est simplement déféré au demandeur.

63. L'acte écrit fait foi en matière de vente ou d'achat de terres et d'hypothèque (*rahnia*, antichrèse).

64. La durée de la rahnia des terres et de tout le reste est de trois ans.

65. Chez nous, le propriétaire concède au khammâs la jouissance d'un olivier dont il a le droit de recueillir les fruits, et lui donne en outre un panier de figues.

66. Si le khammâs meurt avant d'avoir terminé son travail, ses héritiers se substituent à lui jusqu'à l'achèvement dudit travail.

67. (En cas de dispute et de séparation entre le propriétaire et le khammâs), si la fraude vient du khammâs, il ne reçoit qu'un franc par jour de travail; si, au contraire, le propriétaire de la moisson est répréhensible, le khammâs retire son cinquième en entier.

68. Quiconque emploie des étrangers pour la cueillette des figues et des olives paye deux douros et demi à la Djemâa. Toutefois, un homme qui demeure depuis un an parmi nous n'est pas dans ce cas considéré comme étranger.

69. Les aliments du garçon et de la fille qui sont encore à la mamelle sont à la charge du père, à raison d'un douro par mois.

70. Quiconque dans une dispute injurie ou frappe son frère ou son ami paye deux douros et demi d'amende.

KANOUN

DE LA TRIBU DES OUAGOUR.

1. La somme à donner pour la femme qui n'a pas encore été mariée est de trente douros, plus trois moutons.

2. Il n'y a pas de limite de prix pour la femme répudiée. Ses affaires sont dans les mains du mari qui l'a répudiée.

3. En cas de mort du mari qui l'a répudiée, cette femme est dans la main de son ouali.

4. Si une femme vient à perdre son mari, son cedàq est de trente douros et de trois moutons.

5. Quiconque demande une femme en mariage avant l'expiration de son aïdda paye vingt-cinq douros d'amende.

6. Quiconque reprend sa femme après l'avoir répudiée publiquement paye sept douros et demi d'amende.

7. Quiconque a eu des relations coupables avec une femme paye treize douros d'amende.

8. Quiconque est convaincu d'avoir percé le mur d'une maison ou renversé une haie, soit la nuit, soit le jour, paye vingt-cinq douros d'amende et une indemnité de vingt-cinq douros au propriétaire à titre de norma.

9. Quiconque faisant paître un troupeau de bœufs, est convaincu d'en avoir vendu un, paye vingt-cinq douros d'amende et une indemnité égale à la valeur du bœuf détourné.

10. Quiconque est convaincu d'avoir volé un mulet paye vingt-cinq douros d'amende et indemnise le propriétaire.

11. Quiconque est convaincu d'avoir volé un mouton paye trois douros d'amende et indemnise le propriétaire.

12. Quiconque a volé des figues paye cinq douros d'amende s'il a commis le vol pendant la nuit. S'il a volé pendant le jour, l'amende est de deux douros et demi.

13. Quiconque est convaincu d'avoir volé dans un jardin potager paye cinq douros d'amende.

14. Quiconque a rompu, avec intention de nuire, la saguia qui sert à l'arrosage d'un jardin paye un quart de réal d'amende.

15. Quiconque a volé des fruits pendant la nuit paye cinq douros d'amende.

16. Quiconque a arraché une bouture de figuier paye un douro d'amende.

17. Celui qui a menacé avec une arme à feu dans une dispute paye deux douros et demi d'amende; s'il tire, cinq douros.

18. Celui qui apporte un sabre dans une dispute, mais ne s'en sert pas, paye trois francs et six sous d'amende; s'il frappe, l'amende est de six francs et six sous.

19. Celui qui menace avec une petite pioche, mais sans frapper, paye trois francs et six sous d'amende; s'il frappe, l'amende est de six francs et six sous.

20. Quiconque frappe avec un bâton paye un demi-douro d'amende.

21. Quiconque menace avec une pierre, mais sans frapper, paye un franc et six sous d'amende; s'il frappe, l'amende est d'un demi-douro.

22. Si deux hommes échangent des injures, chacun d'eux paye dix sous d'amende.

23. Quiconque a violé la anaïa de la Djemâa paye deux douros et demi d'amende.

24. La femme qui injurie un homme dans une dispute paye un demi-douro d'amende.

25. L'homme qui injurie une femme dans une dispute paye un douro d'amende.

26. La femme qui injurie une réunion d'hommes paye un douro d'amende.

27. L'homme qui injurie une réunion d'hommes paye un douro d'amende.

28. Si la Djemâa entreprend un travail d'utilité publique, quiconque refuse d'y prendre part paye un demi-douro d'amende.

29. Quiconque refuse de payer une amende est condamné au double.

30. Quiconque vient en aide à son frère (contribule) dans une dispute, s'il ne s'est servi que de la langue, paye un quart de réal d'amende, et s'il a frappé, un franc et six sous.

31. Quiconque répand des bruits calomnieux pour faire naître la discorde paye un demi-douro d'amende.

32. Quiconque affecte de rompre le jeûne sans nécessité paye cinq douros d'amende.

33. Quiconque a porté un faux témoignage paye un demi-douro d'amende.

34. Quiconque a dissimulé un témoignage paye un demi-douro d'amende.

35. Si quelqu'un donne un festin (oulîma), il est nécessaire que tous ceux qui y assistent y contribuent, et quiconque refuse paye un douro d'amende.

36. Si quelqu'un a perdu un animal, et si les Grands de la Djemâa ont ordonné à toutes les personnes présentes de se mettre à sa recherche, quiconque s'abstient paye un douro d'amende.

37. Deux hommes s'étant associés pour exploiter un moulin à grain ou un pressoir d'olives, si l'un d'eux s'abstient de travailler, les Grands de la Djemâa le contraignent à céder sa part à son associé moyennant un juste prix.

38. Le festin public (ouzîa) est divisé en portions. S'il est le résultat d'une libéralité privée, les portions sont égales au nombre de têtes. S'il est le produit d'une cotisation, elles sont égales au nombre de maisons.

39. Quiconque refuse de contribuer à une ouzîa organisée par cotisation paye une amende d'un douro, sans préjudice de sa cotisation.

40. Si quelqu'un a fait des legs à ses filles, à ses sœurs ou à quelque autre de ses parents, ces legs sont prélevés sur le tiers de sa fortune.

41. Chez nous, l'héritage est partagé conformément aux dispositions testamentaires du défunt.

42. Chez nous, la chefâa s'exerce pendant trois jours au profit des ayants droit présents. Elle est imprescriptible au profit des absents.

43. La vente de la terre d'un orphelin n'est autorisée que si son père a laissé des dettes et s'il n'est pas d'autre moyen de pourvoir à son entretien. Hormis ces deux cas, elle est absolument interdite.

44. Si les Grands de la Djemâa reconnaissent qu'un chemin est en mauvais état, leur devoir est de le faire réparer, et le propriétaire du terrain qu'il traverse n'a droit qu'à la valeur de la portion qui lui est prise.

45. Si quelqu'un meurt, homme ou femme, jeune ou âgé, tous les hommes présents doivent aider à l'ensevelir, et quiconque s'abstient paye un franc d'amende.

46. Quiconque refuse de contribuer aux frais d'hospitalité, quand vient son tour, paye une amende proportionnelle, depuis un franc jusqu'à deux douros et demi.

47. Le khammâs qui rompt déloyalement avec un propriétaire n'a droit qu'à un franc de la part de ce dernier[1]; si, au contraire, le propriétaire a été de mauvaise foi, le khammâs a droit à tous les fruits de son travail.

48. Si deux femmes en viennent aux mains, chacune d'elles paye un demi-douro d'amende.

49. Quiconque récolte des glands de chêne-vert qui ne lui appartiennent pas paye un demi-douro d'amende.

50. Quiconque a mis le feu dans la broussaille et, par suite, a endommagé soit des oliviers, soit des figuiers, paye un demi-douro d'amende et une indemnité proportionnée au dégât.

51. Quiconque est convaincu d'avoir incendié une maison paye vingt-cinq douros d'amende et une indemnité convenable.

52. Quiconque est pleinement convaincu d'avoir servi à quelqu'un un plat empoisonné par quelque sortilège paye vingt-cinq douros d'amende.

53. Si quelqu'un a tué son parent en vue d'en hériter, la Djemâa s'empare tout ensemble du bien du mort et du bien du meurtrier.

54. Si un homme de la tribu a une contestation avec un autre, il doit en avertir les Grands de la Djemâa; s'il ne le fait pas, il paye six francs et six sous d'amende.

[1] Voir kanoun des Beni Kani, art. 67.

55. Chez nous, le jeudi est le jour fixé pour les réunions de la Djemâa. Ce jour-là, les pauvres demandent (empruntent) une paire de bœufs dans la saison du labour; eux seuls ont droit de travailler, et quiconque enfreint cette règle paye un demi-douro d'amende.

ORIGINAL EN COULEUR
NF Z 43-120-8

www.ingramcontent.com/pod-product-compliance
Lightning Source LLC
Chambersburg PA
CBHW071403220526
45469CB00004B/1152